Pieral AlexiNe

qui est

dans

mon cœur

depuis si

longtemps —

J'attends que tu feuilletes
ces pages d'humour ferme
de tout ce qui
fait un humain. J'ai
été ravi,
plein de respect pour
ces êtres
neufs d'un présent
pour nous or pour tous
tant mon Bani

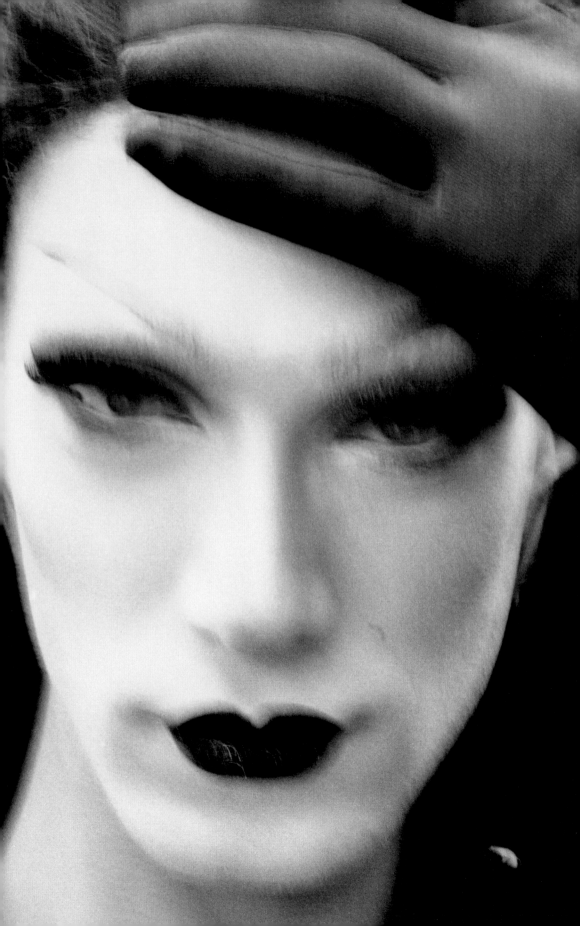

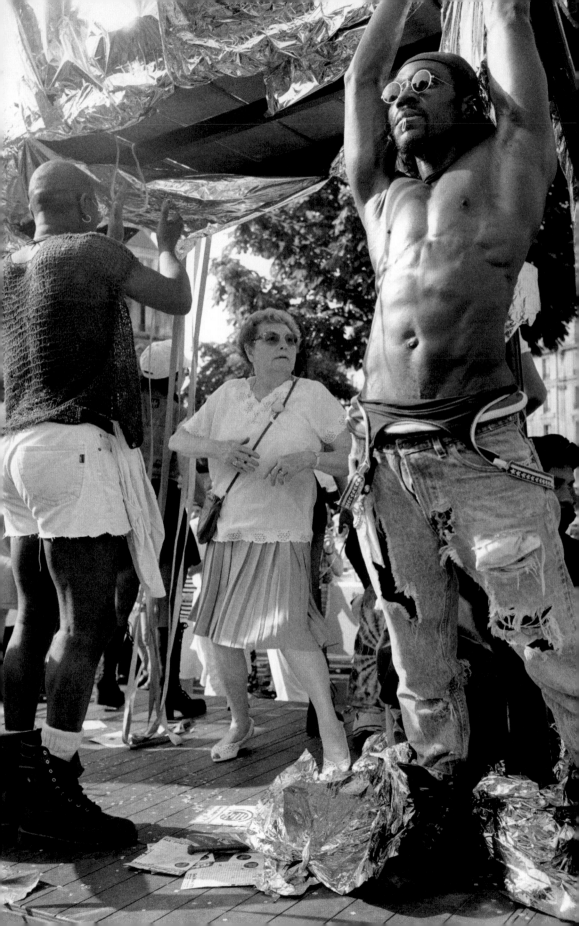

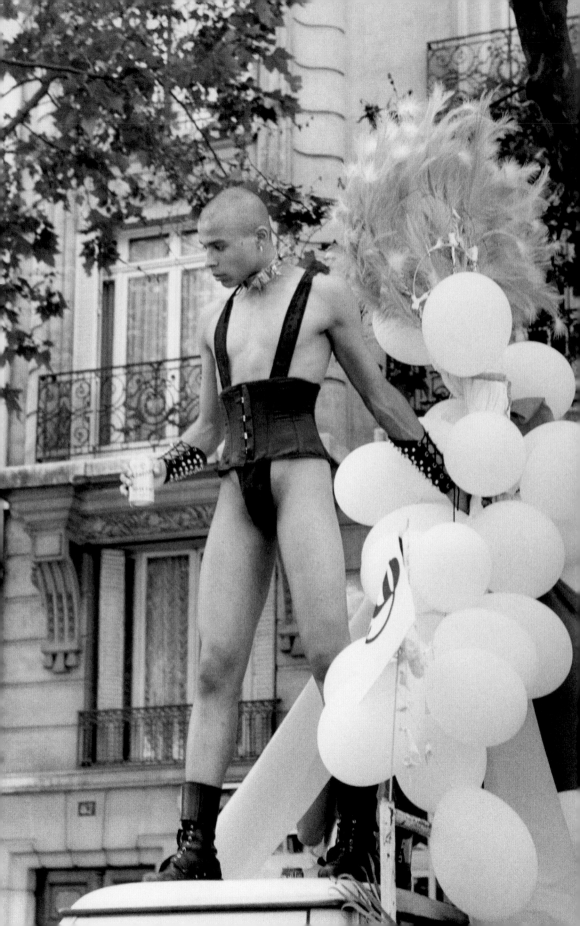

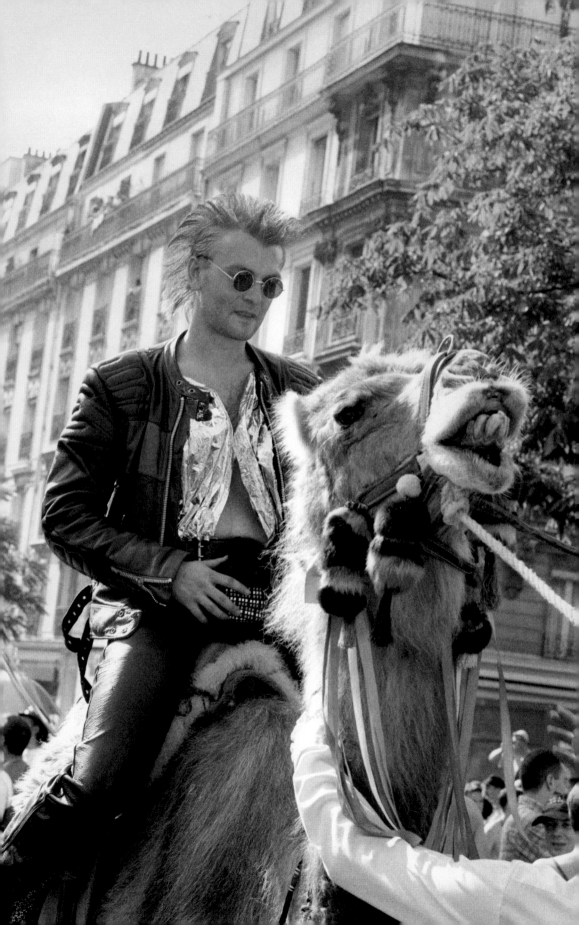

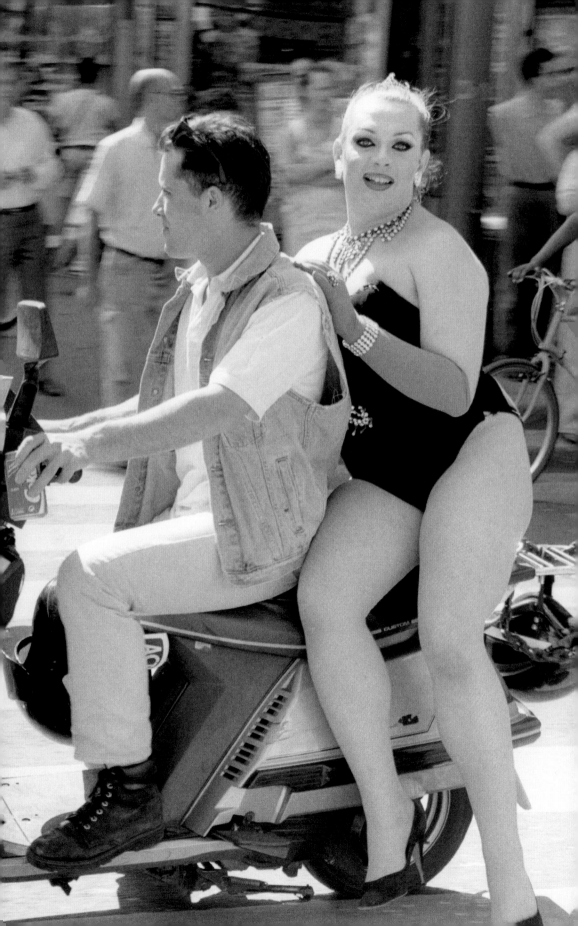

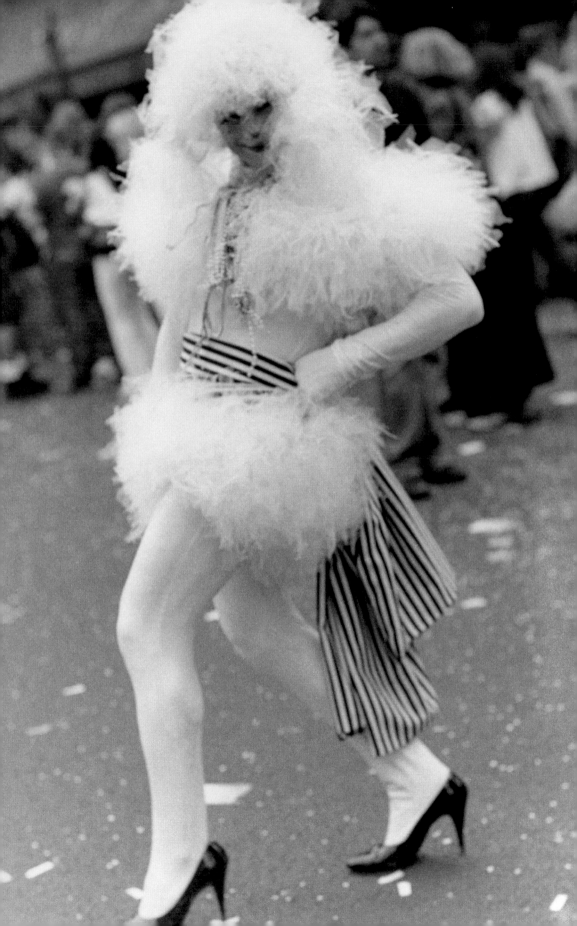

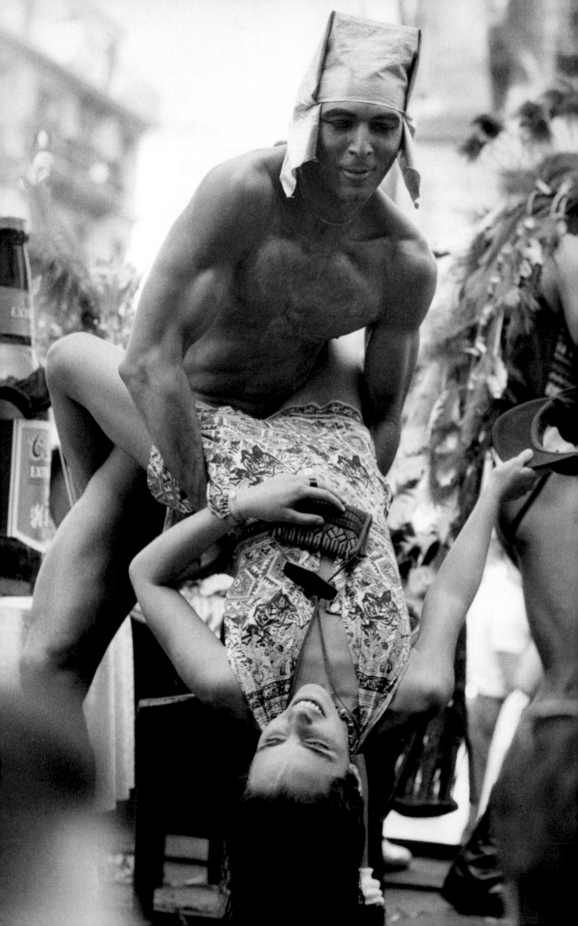

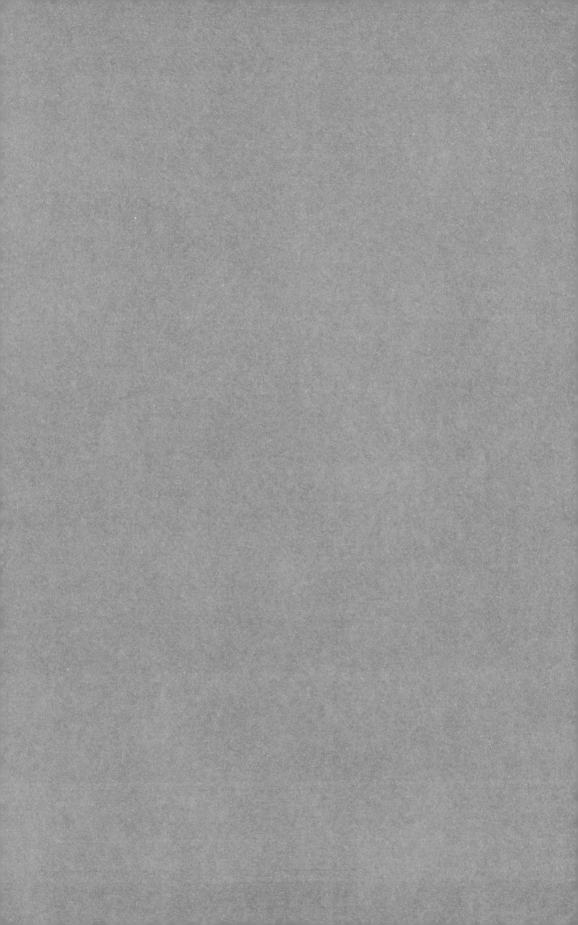

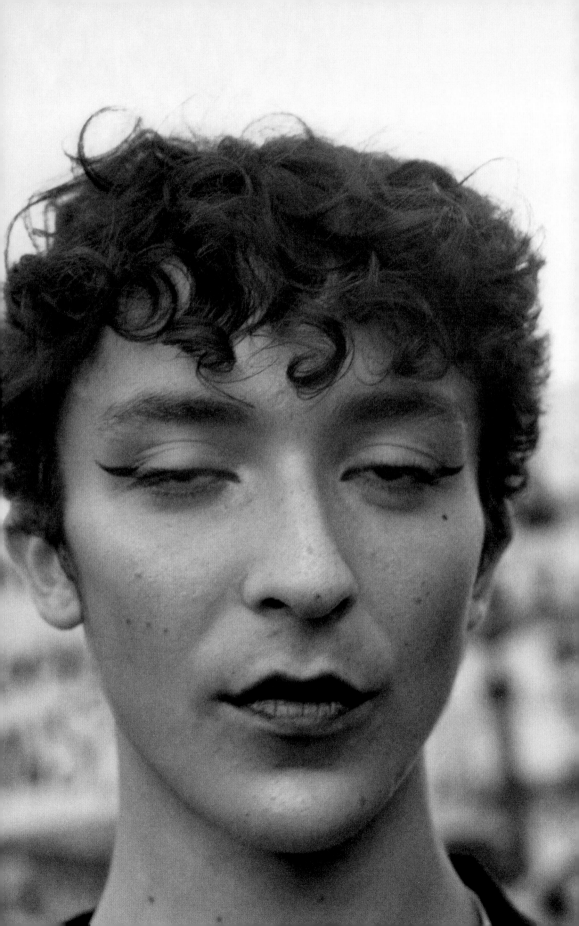

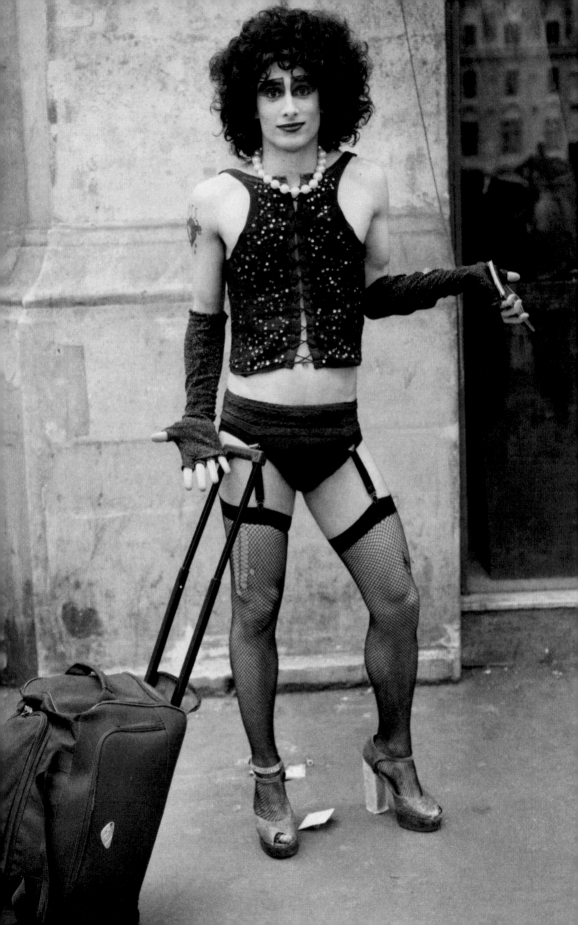

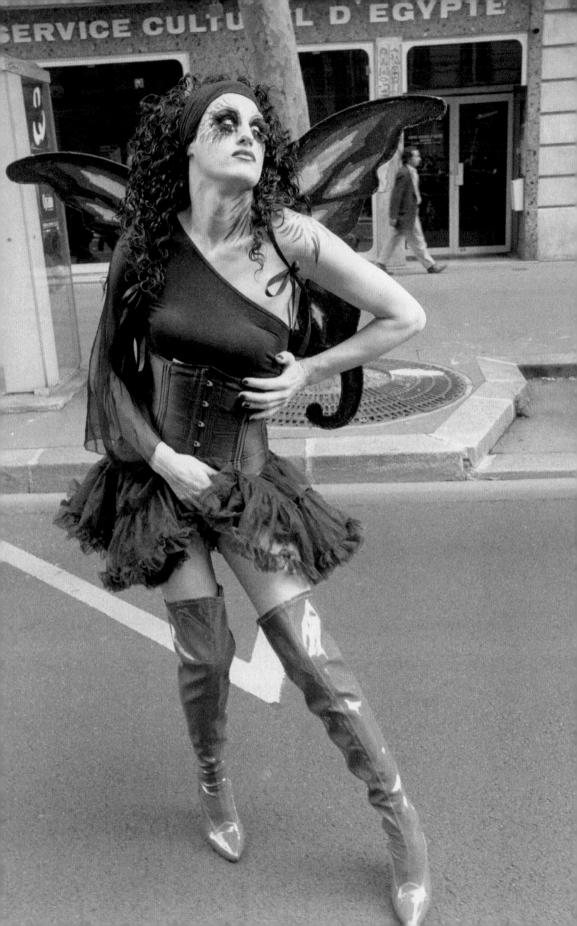

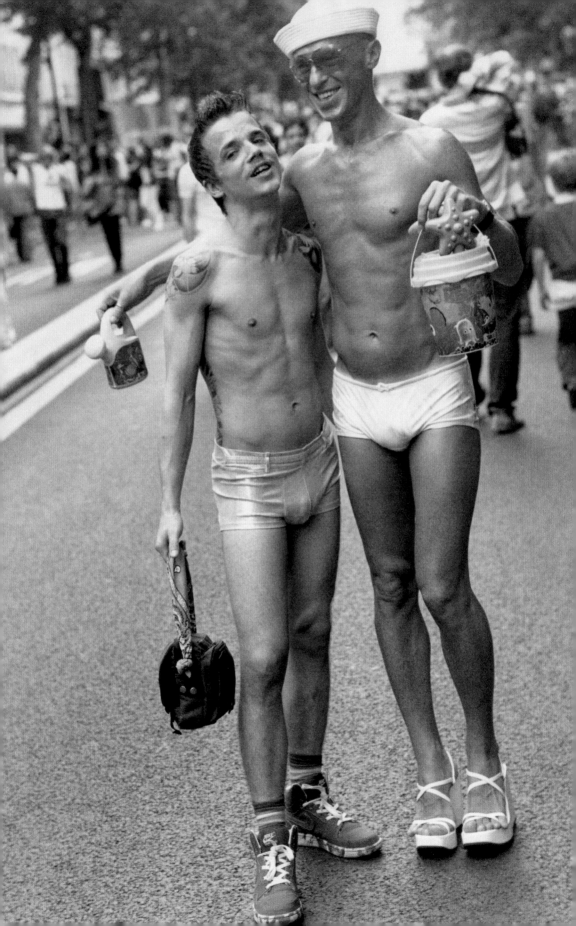

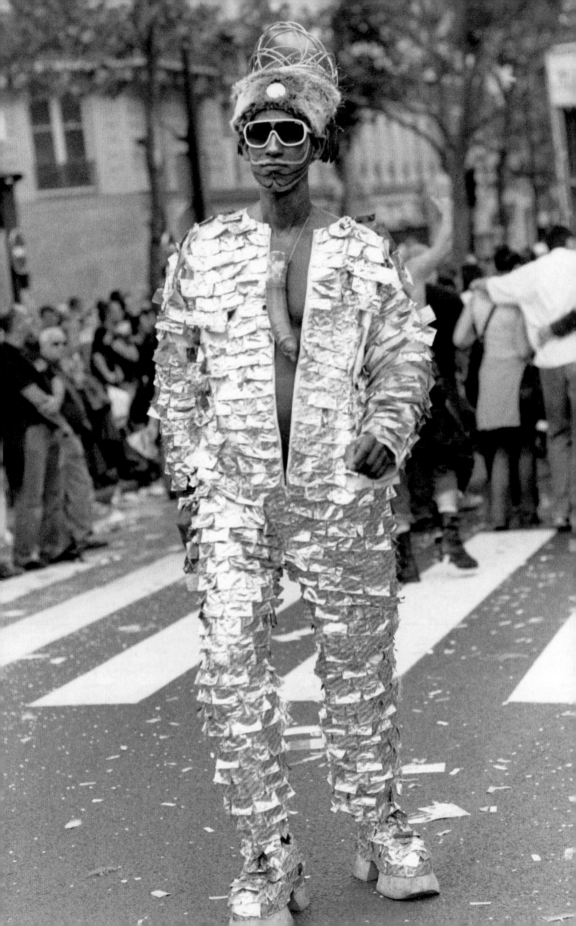

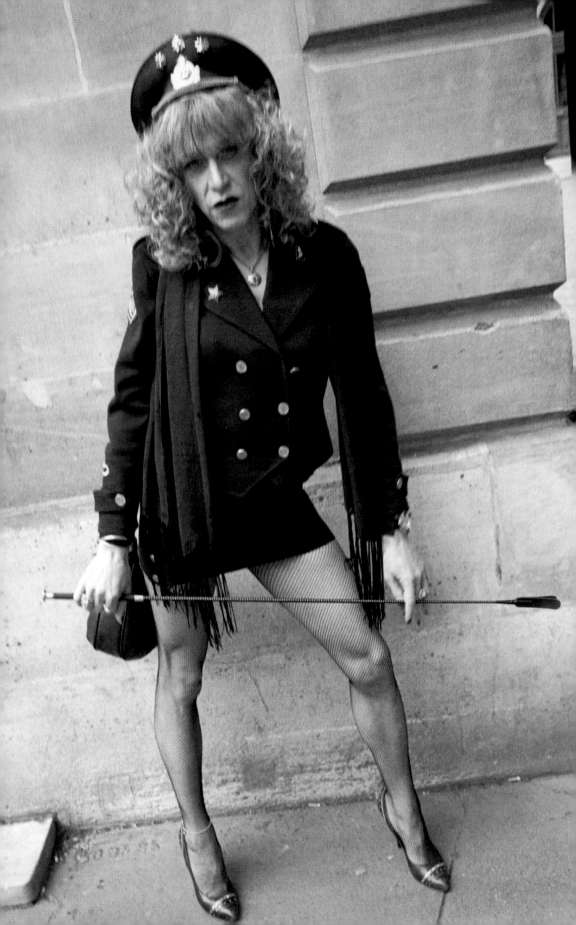

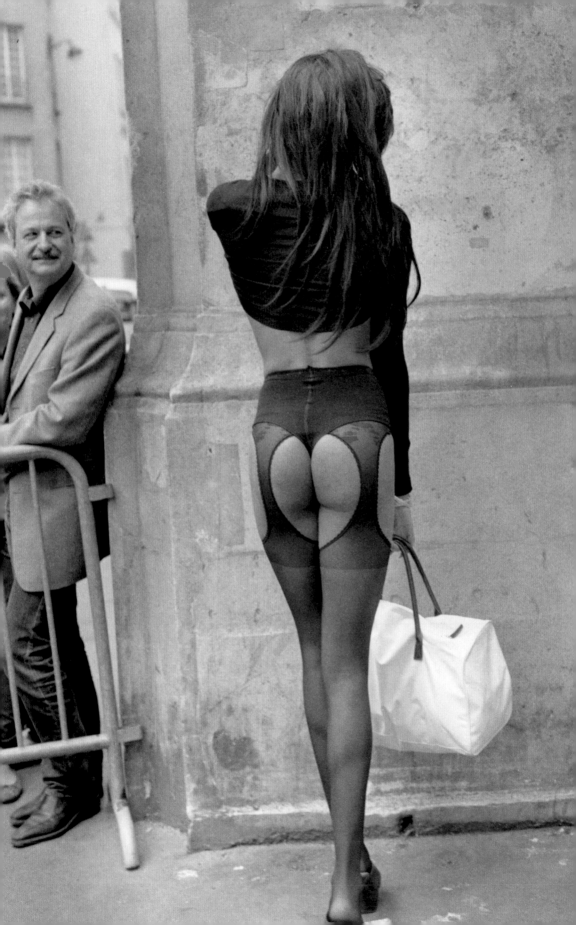

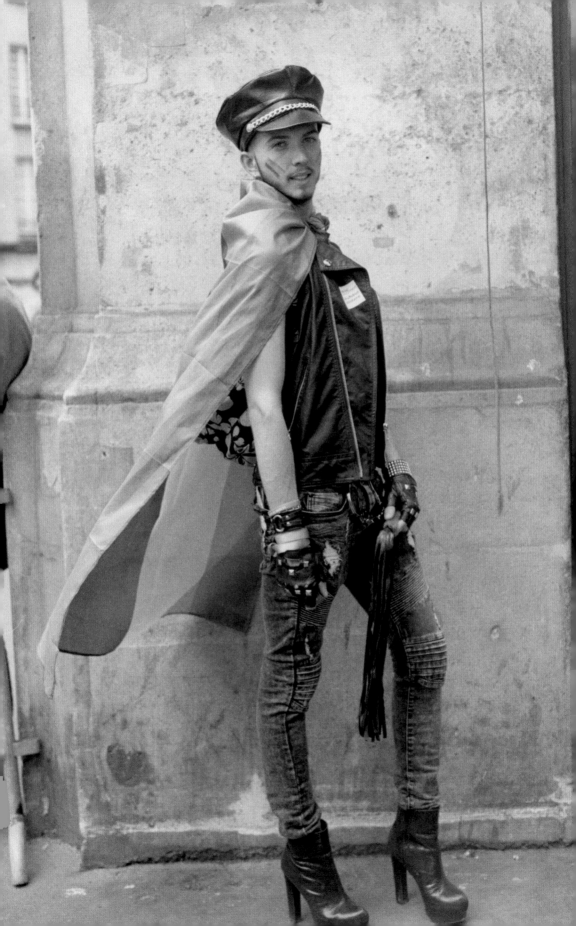

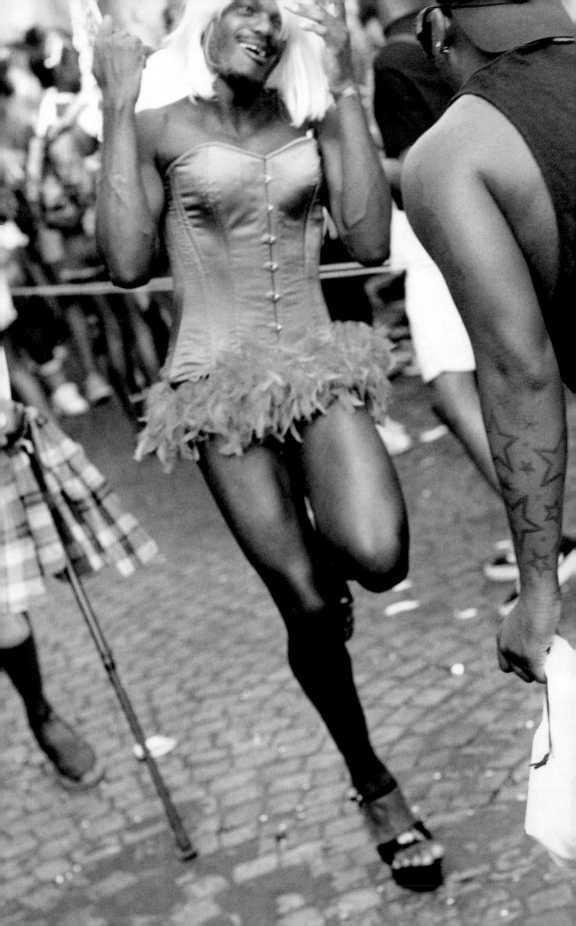

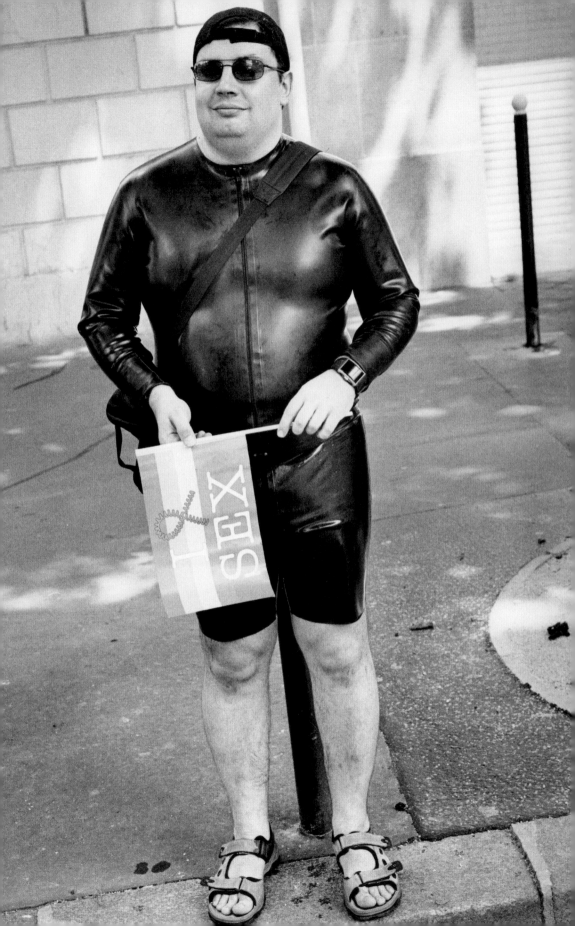

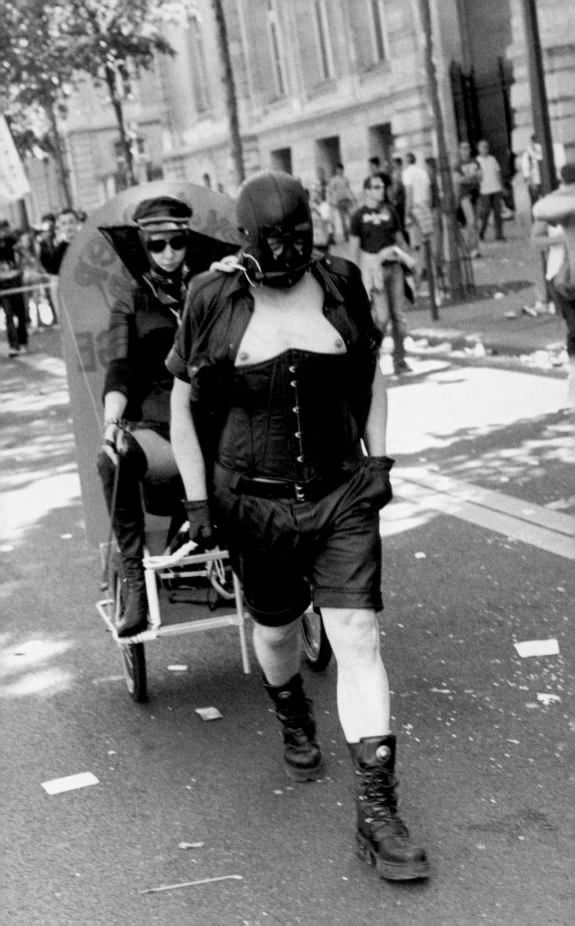

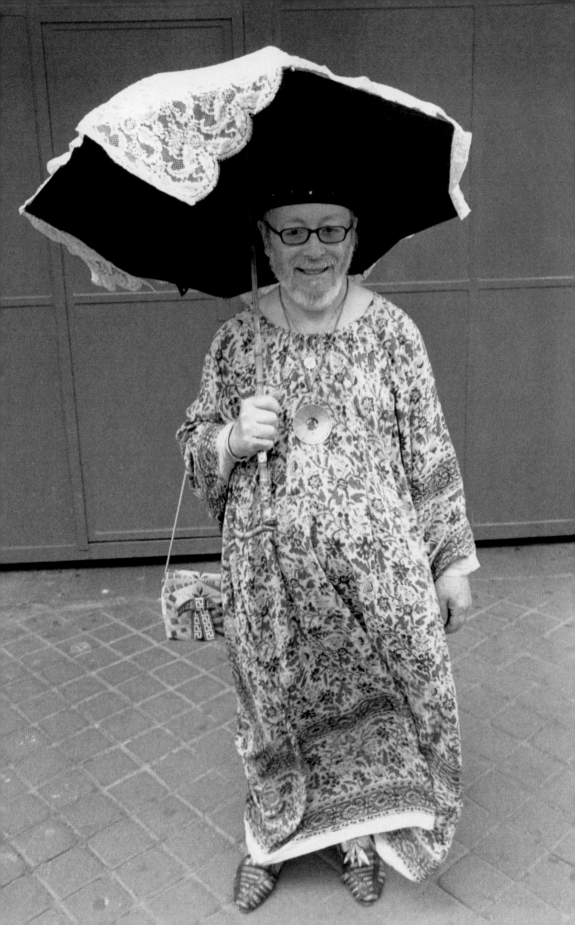

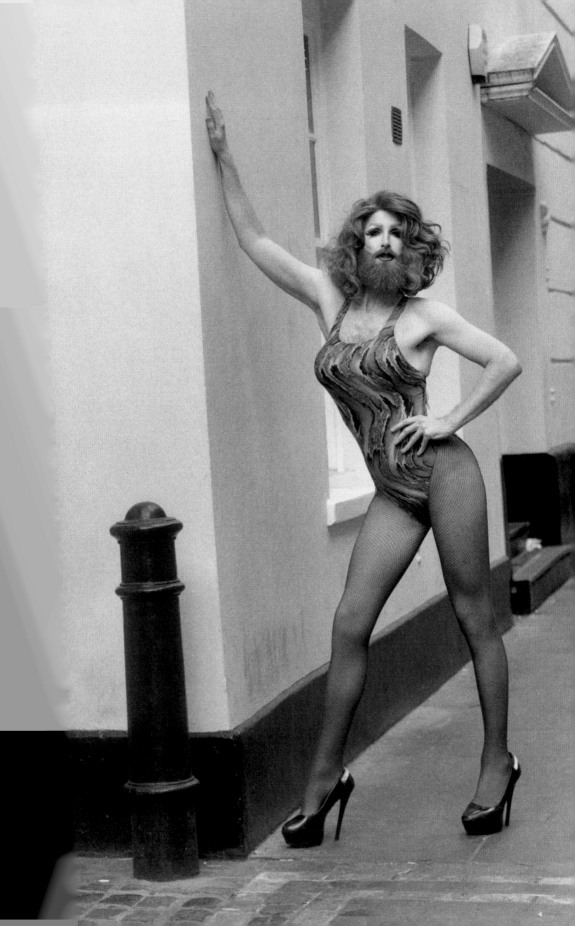

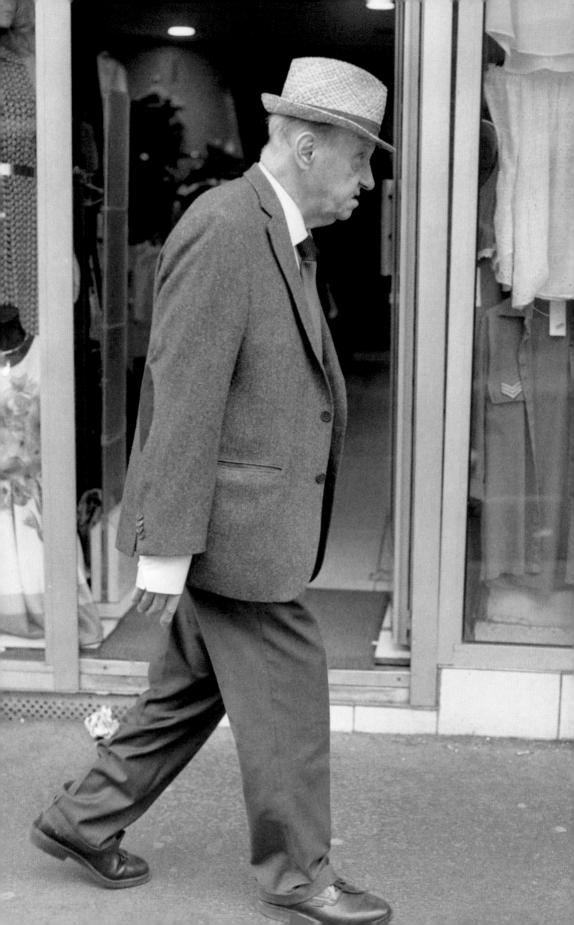

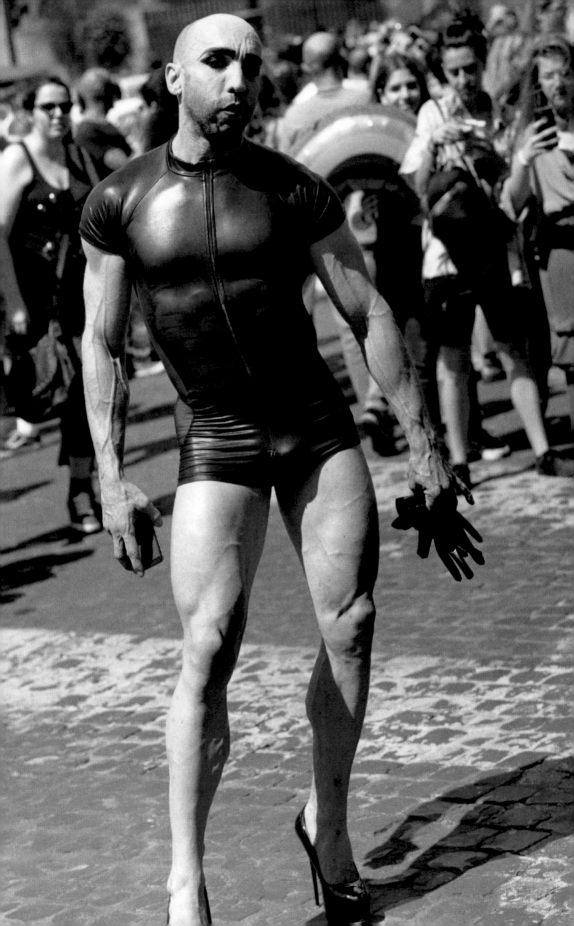

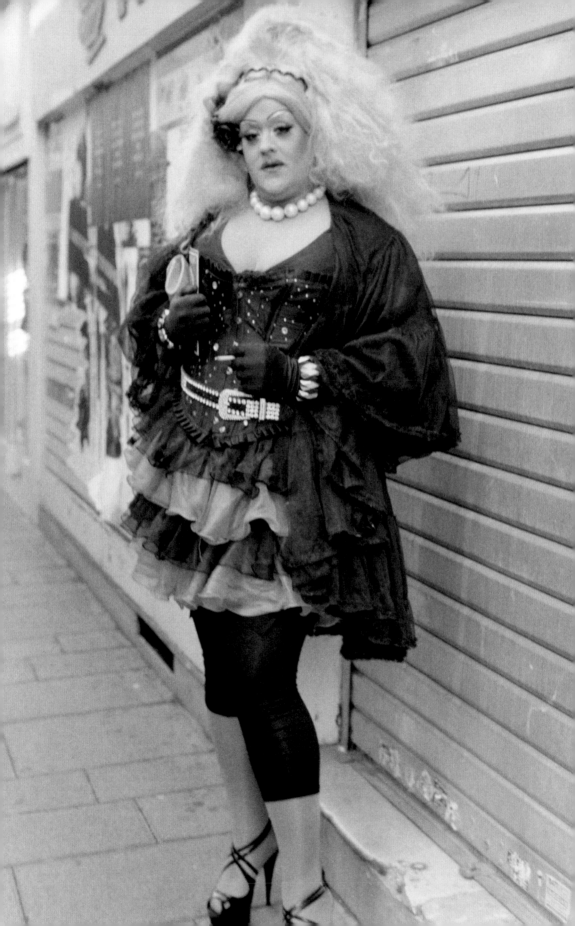

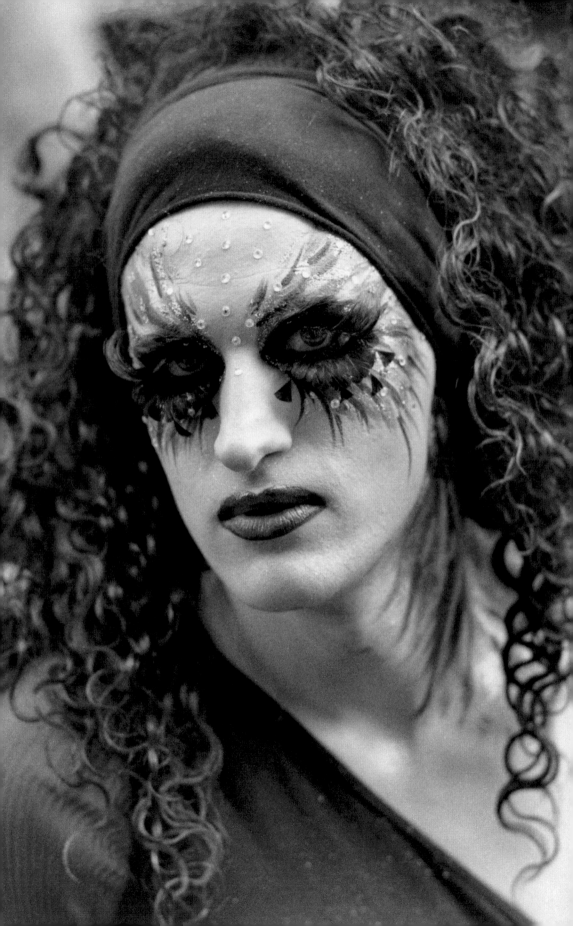

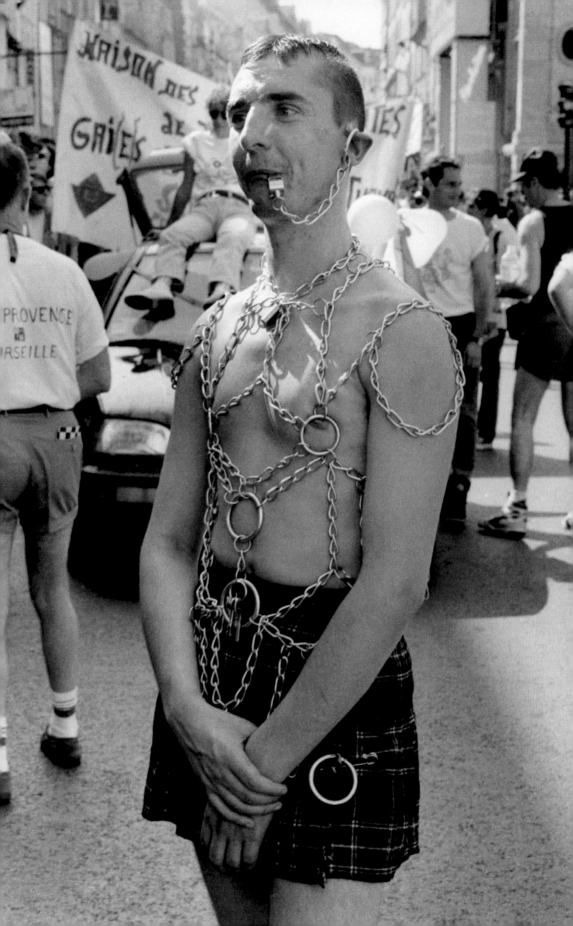

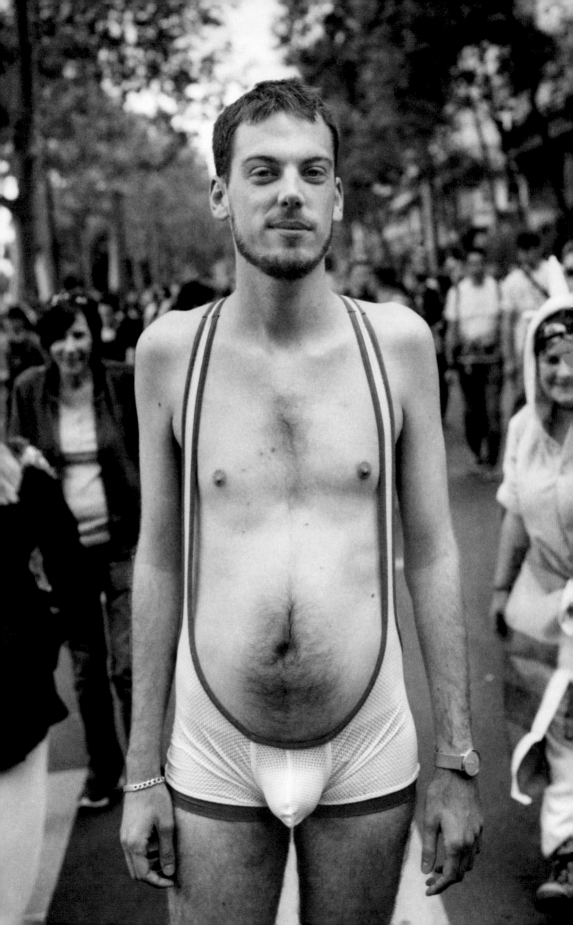

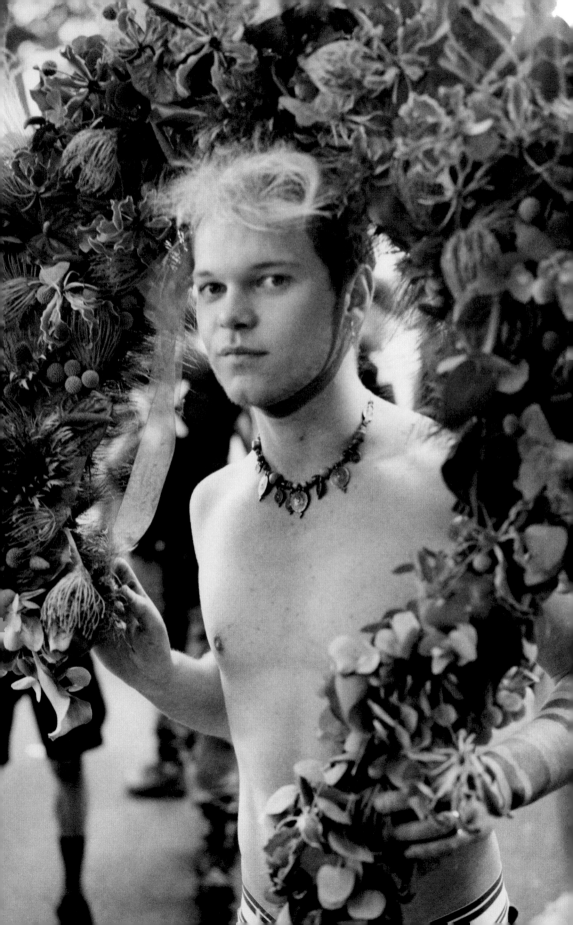

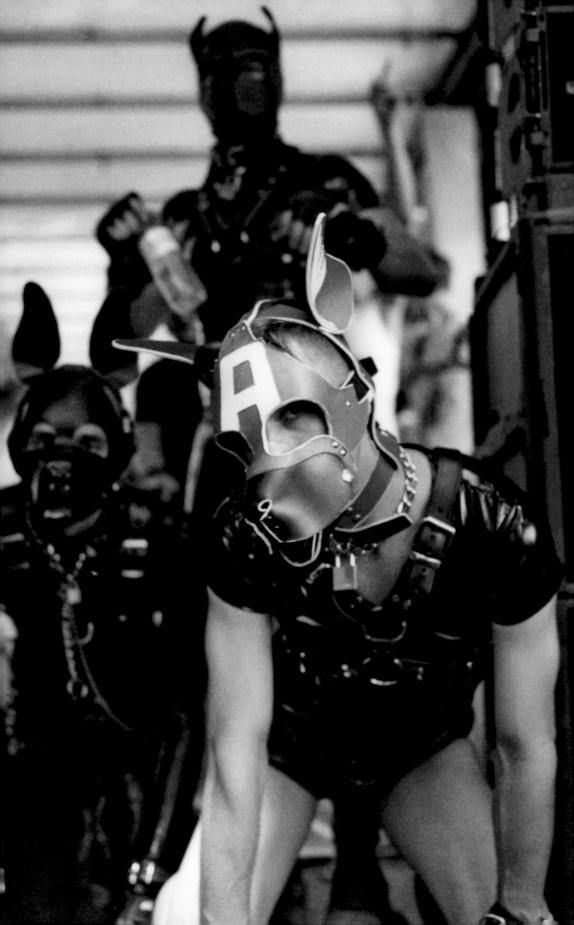

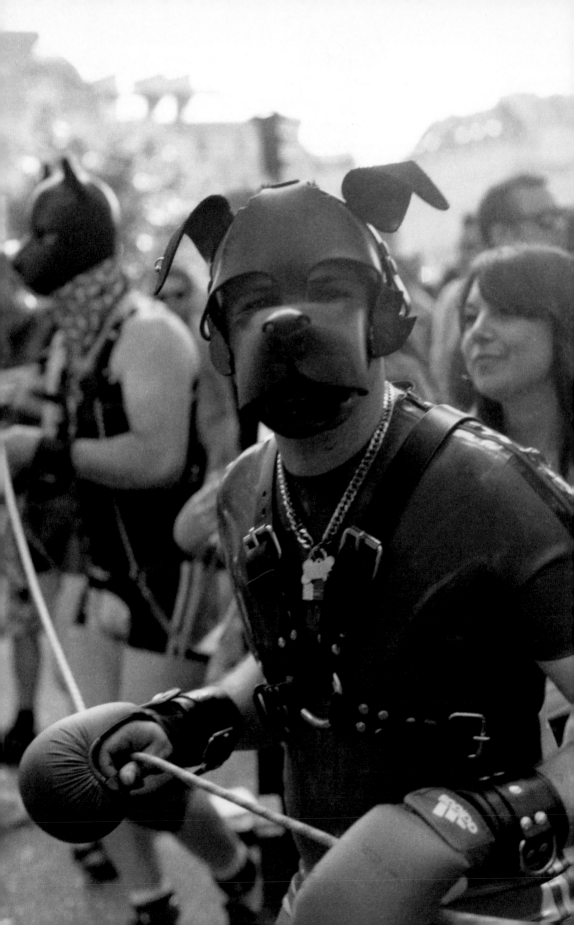

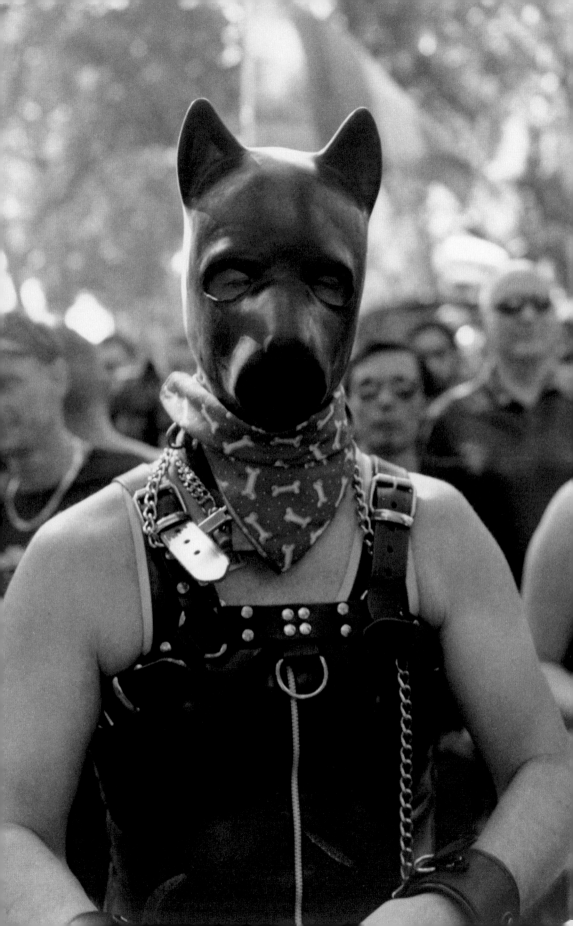

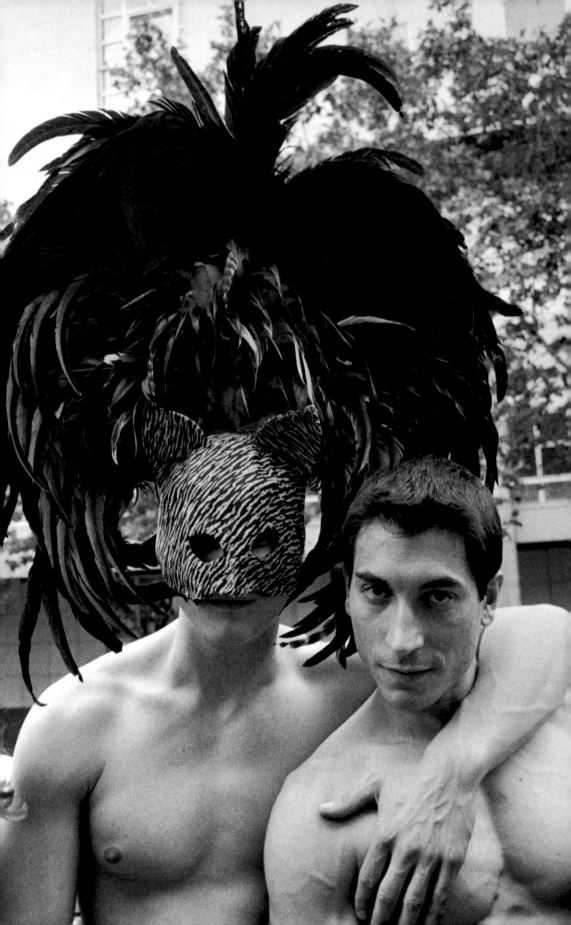

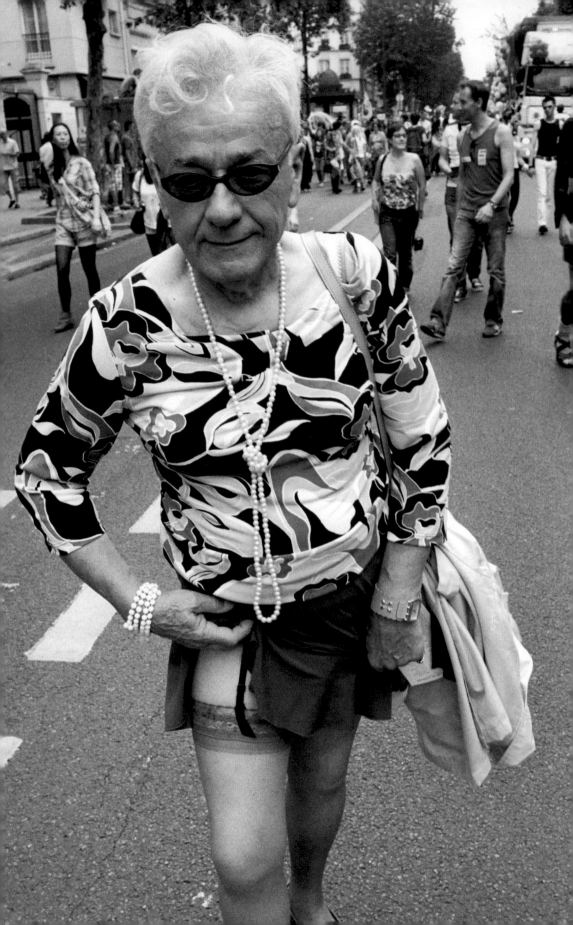

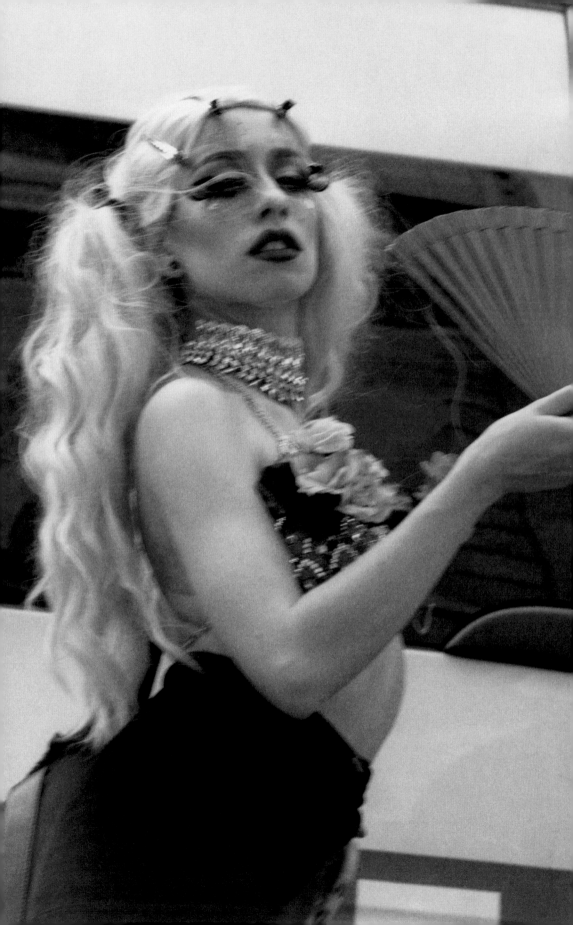

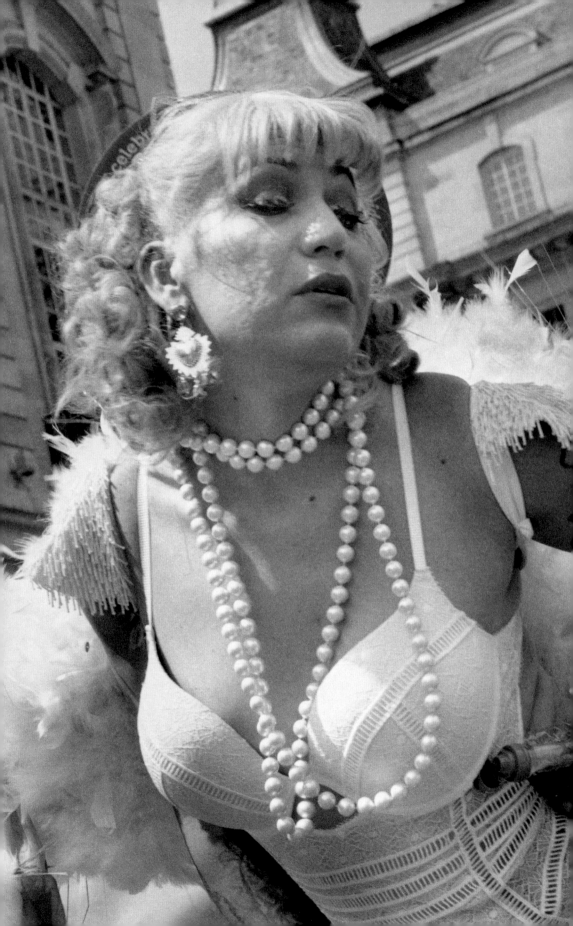

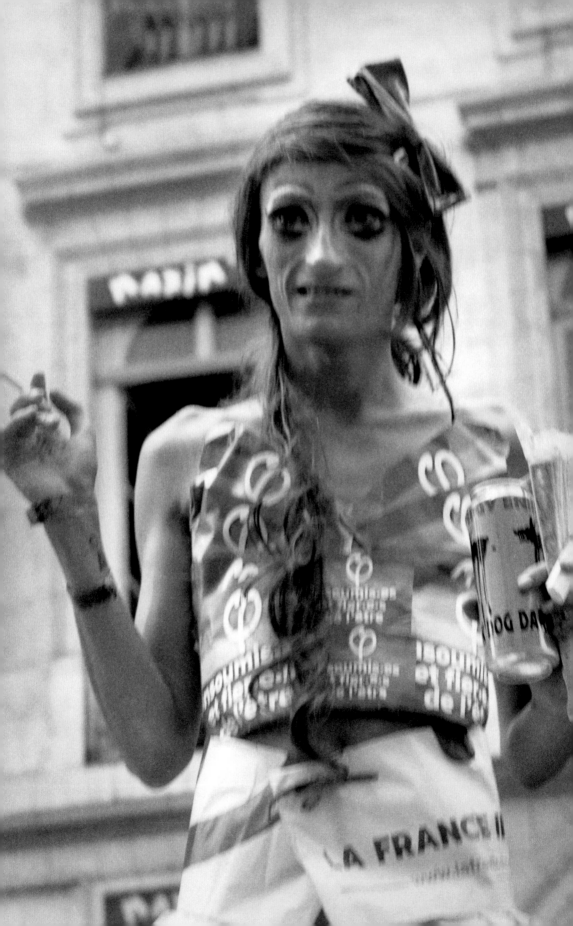

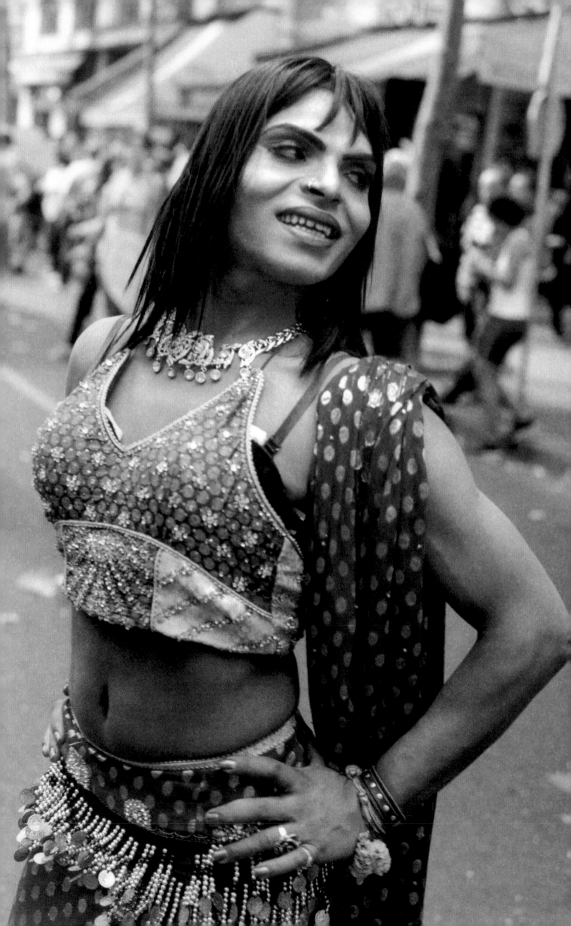

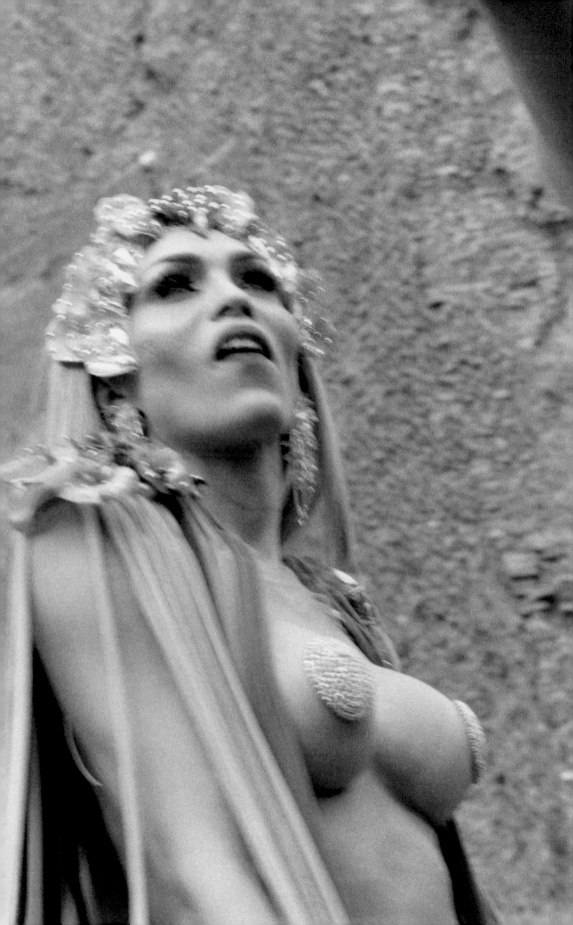

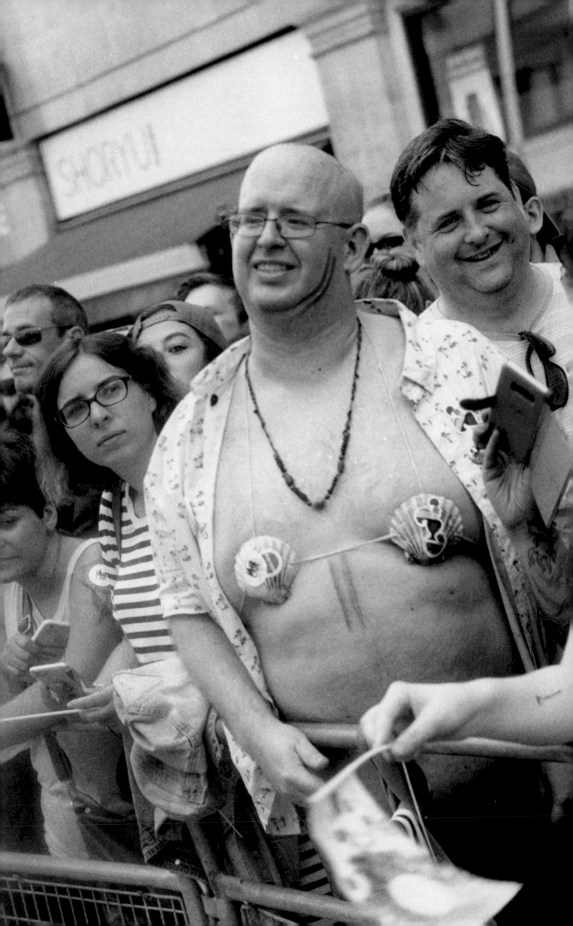

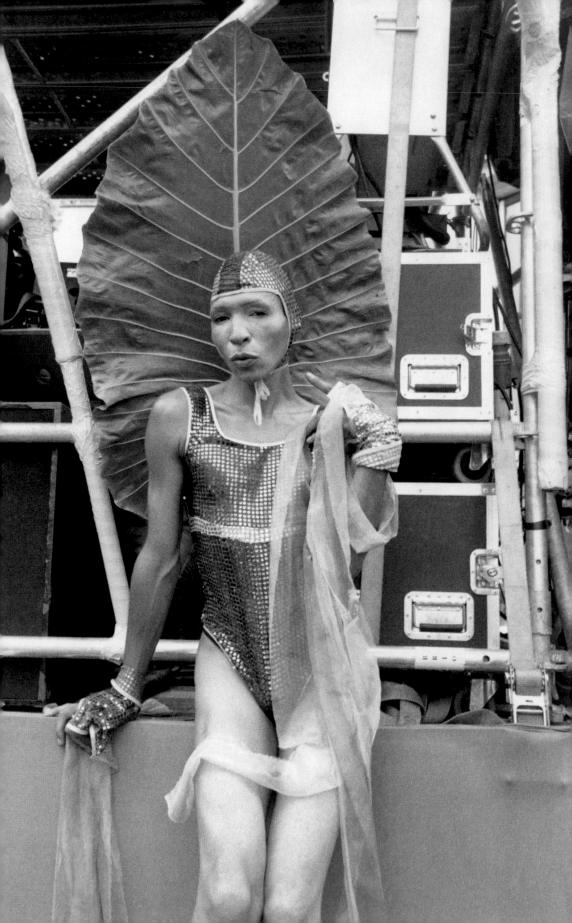

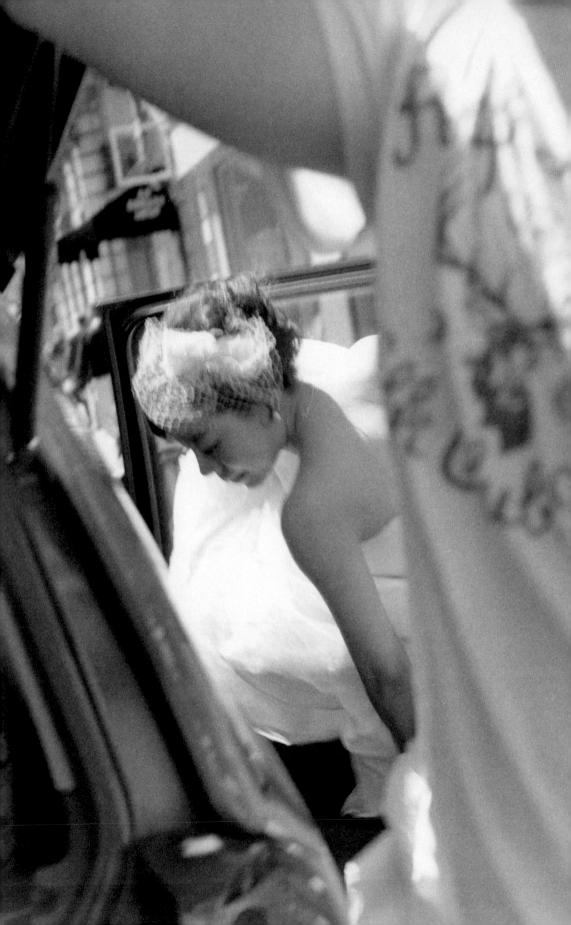

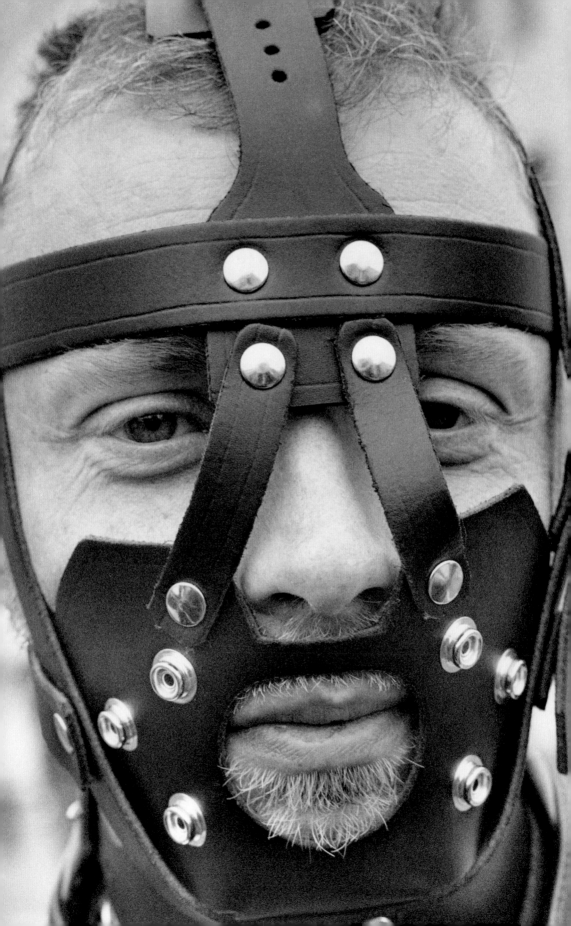

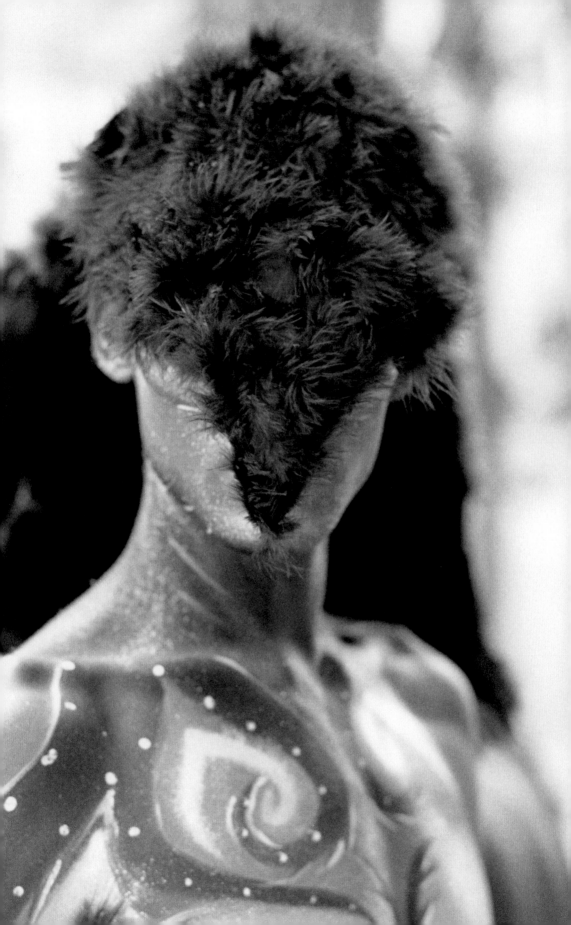

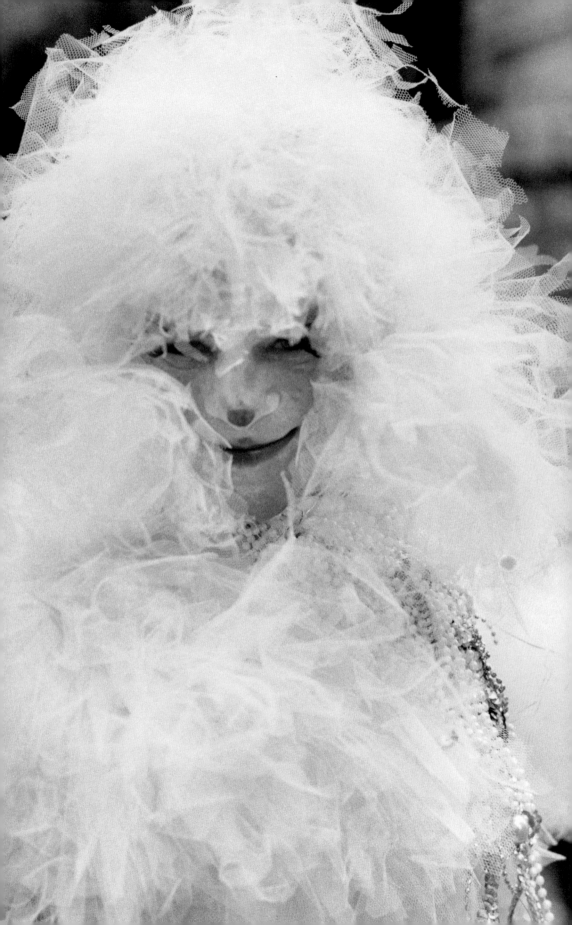

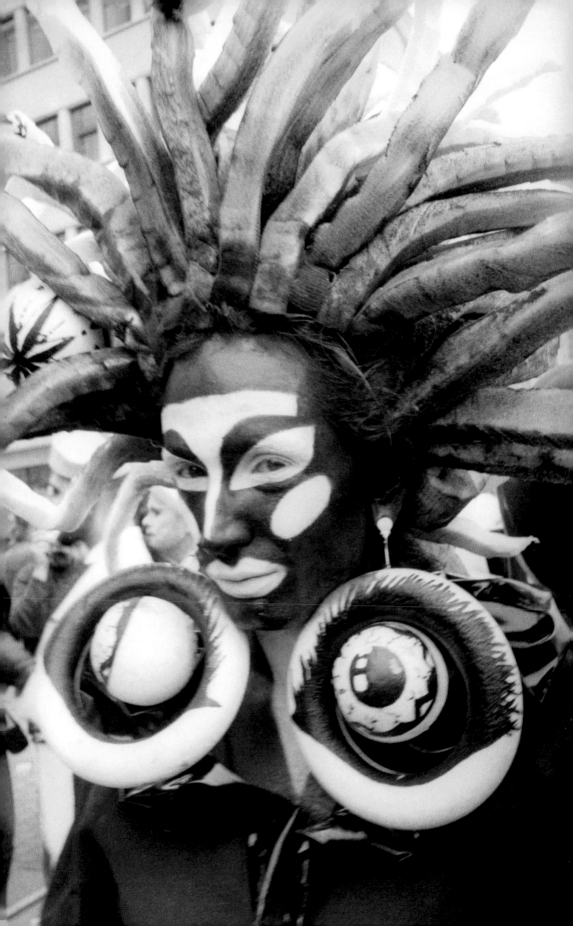

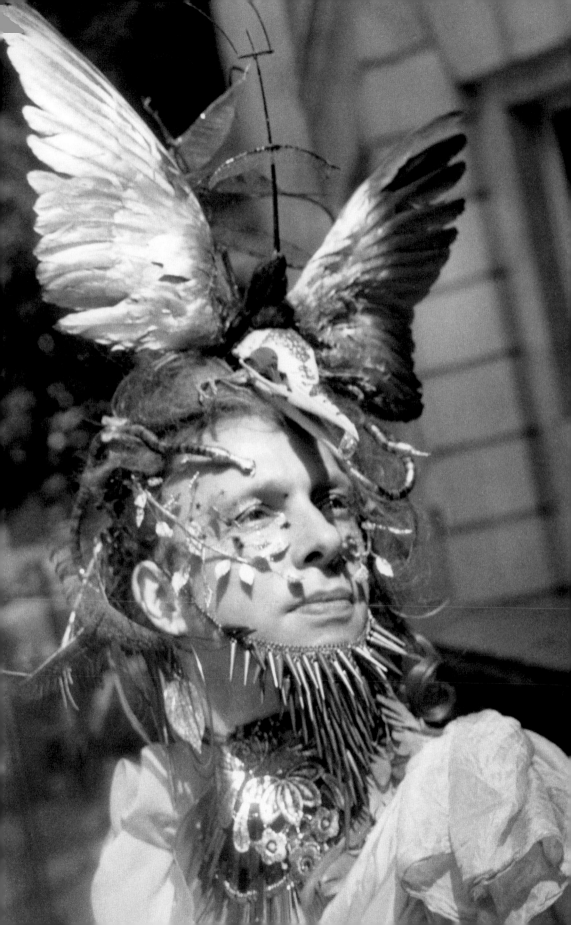

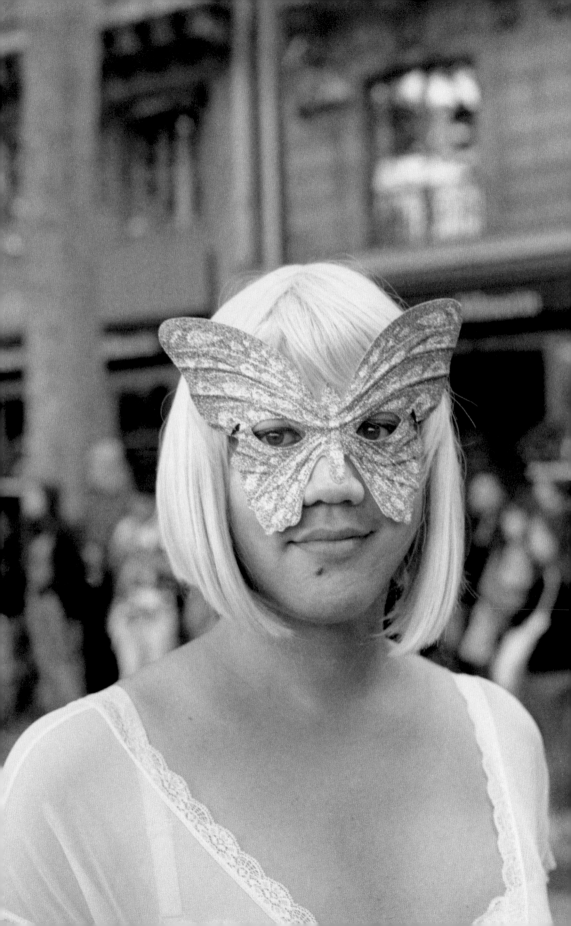

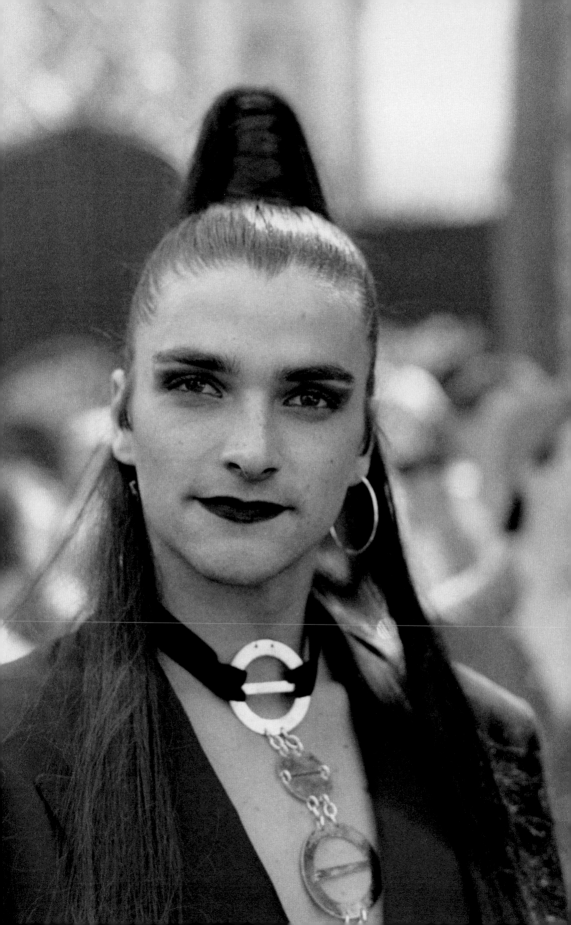

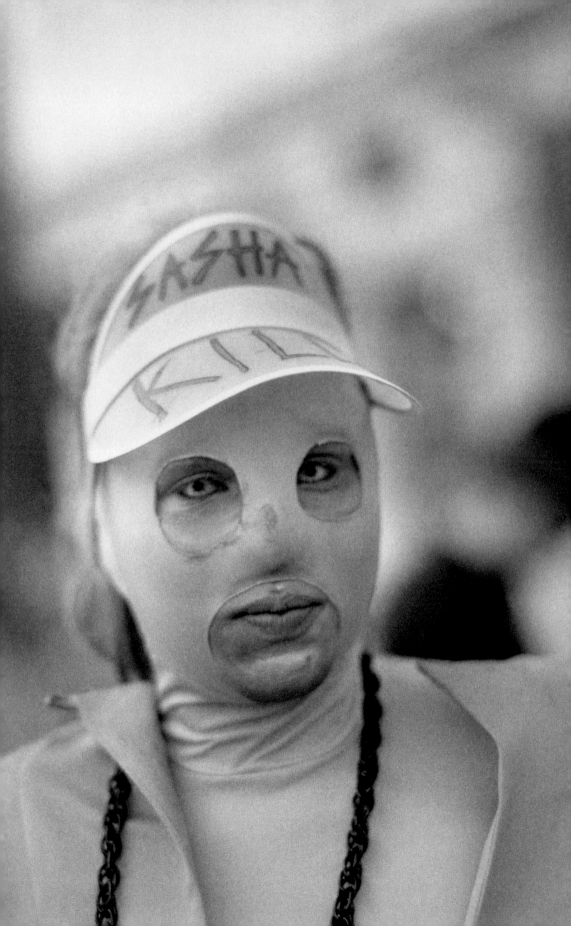

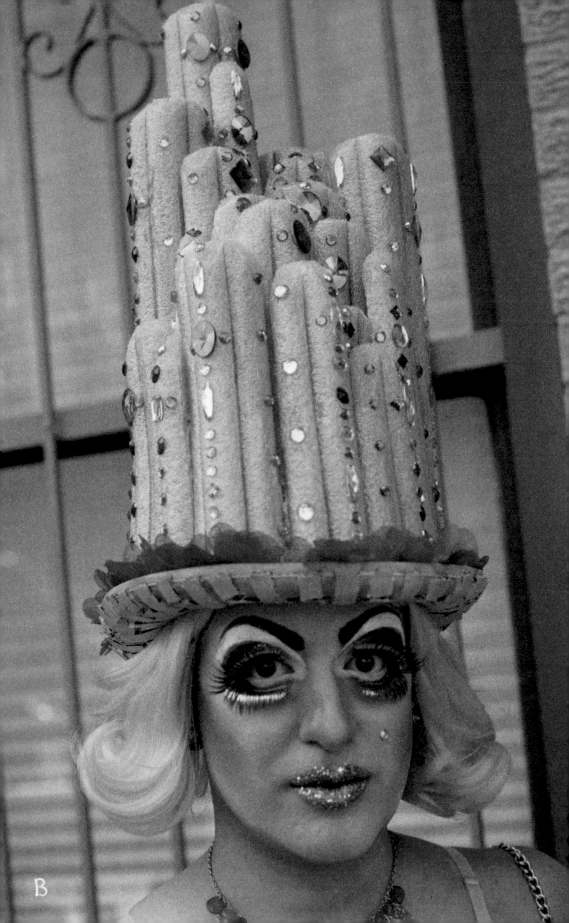

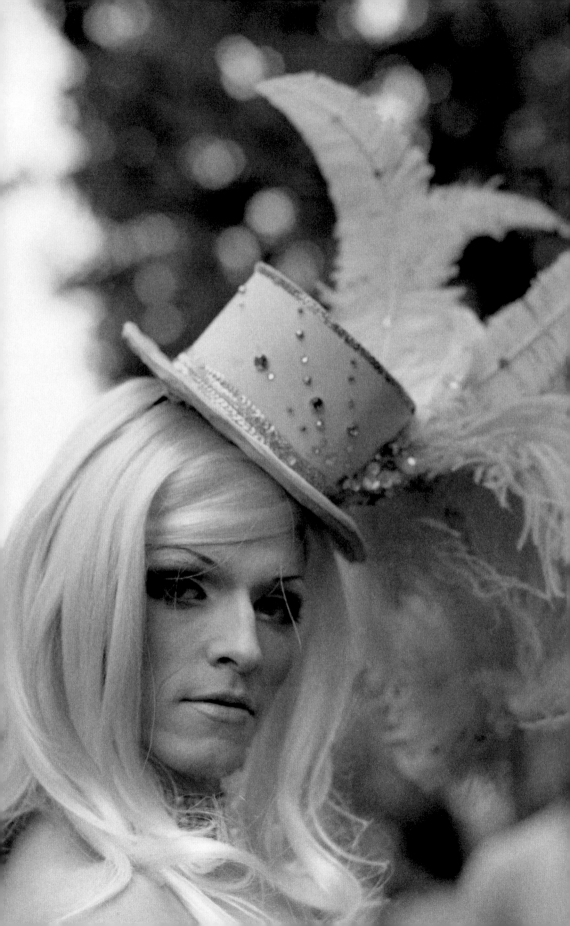

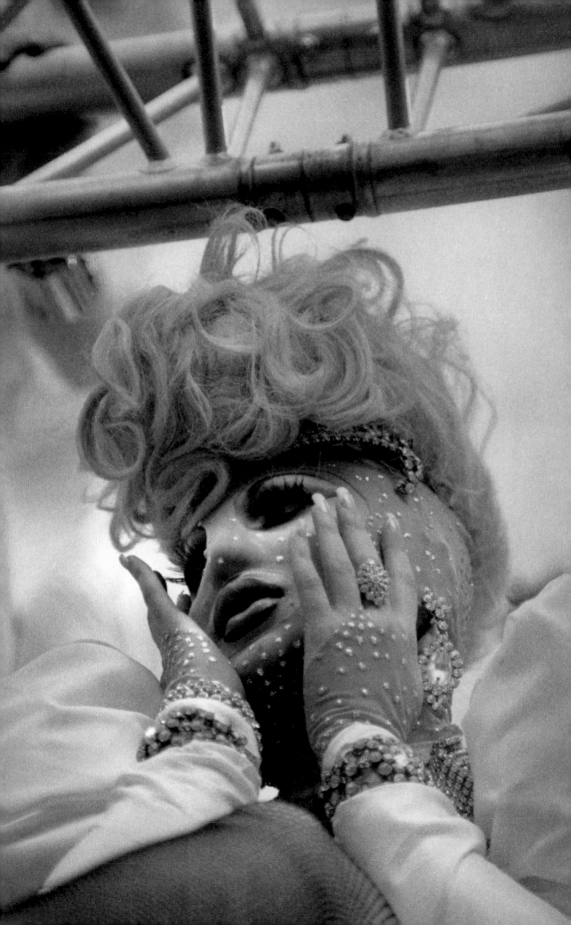

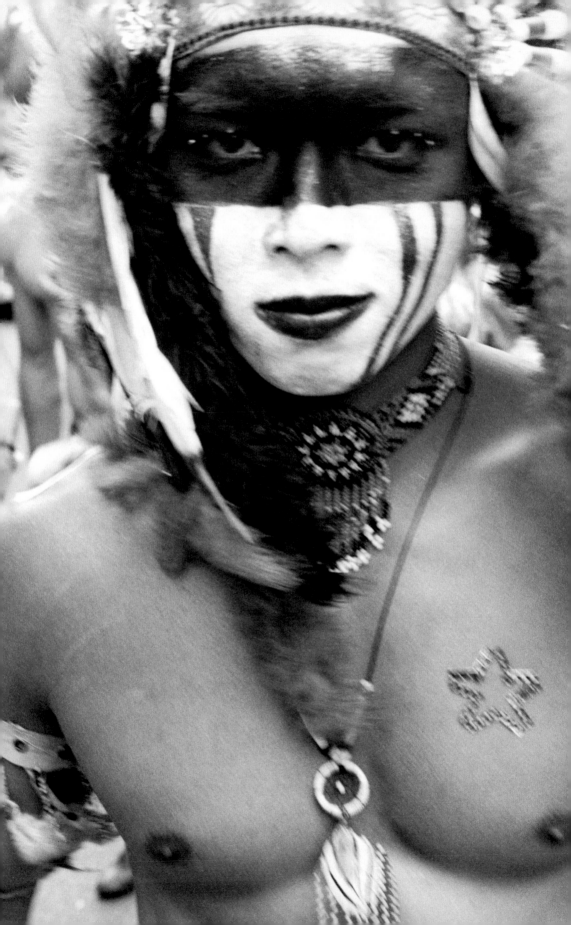

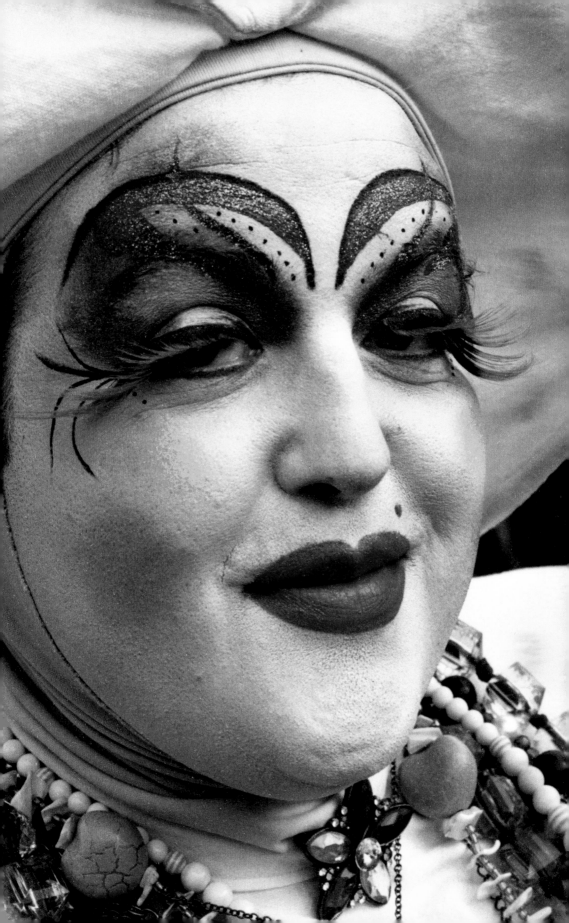

L'UN TRE
L'AU

...bien temps ont ils
temps se trou dans leur sans se trou
ns se trou
ugradours sans se trou
. Comment s'est laissé
ne cherche? Quel
nuits. Quelle cité
ont ils tra
rès. Tes au
ment je ne
maisse
montrer.

temps d'avant

sait-on dans le temps dont ils

Errances insom
solitudes assassines
io po tant. Ces
clous, ces agraphes
ces perforations, ces
baisers en pleine bouche
à bouche que veux-tu si

ce temps dont ils

sont sortis.

VOUS les voyez
Reliés indisso/ça
lement Heureux

EUX

È CON que

sur QUEL

ASS MASTER

ON

jour me

TROUVER

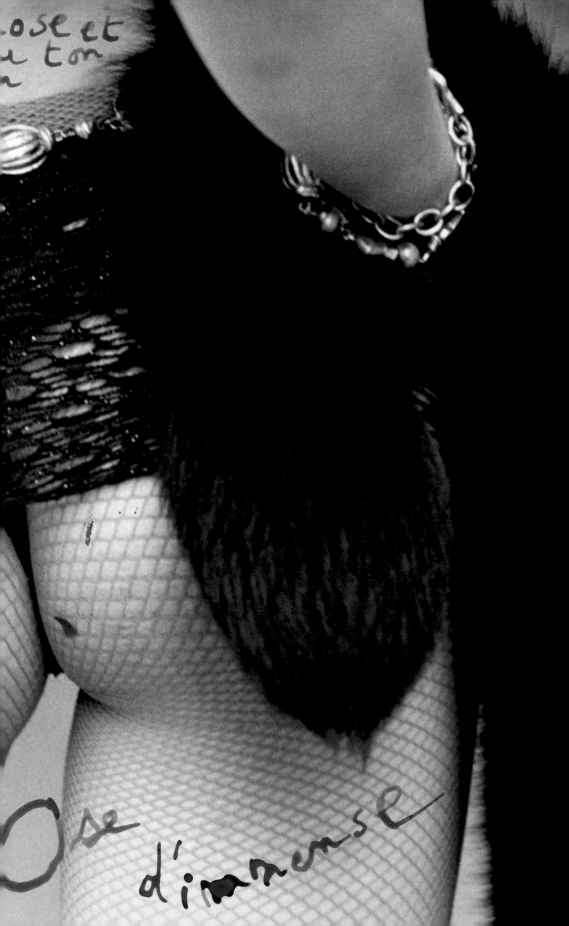

Salvador Dalí, fou du c
fou de vous. Fou de vot
l'huile de ricin cer

A peine je vous
enfin réussi
pratre
vo F

...olat Lanvin, serait fou,
...regard filant comme (de
...s jours, miroirs aux alouette
les autres matins. De votre
bouche, si on en renverse
le dessin, nous reconnaî-
trons son canapé. Ceci
non pour dire que vous,
êtes une pièce de musée
mais plus que ça : com-
me toute artiste vous
êtes marché aux Femys
et votre oeil dit
bien que vous.
ouvrez la voie
les voies du
pluriel. Vous
êtes belle
et votre
regard
va loin
il sou-
tient
qui vous
inspirez
à Kaiz
broin.

j'ai
...ride

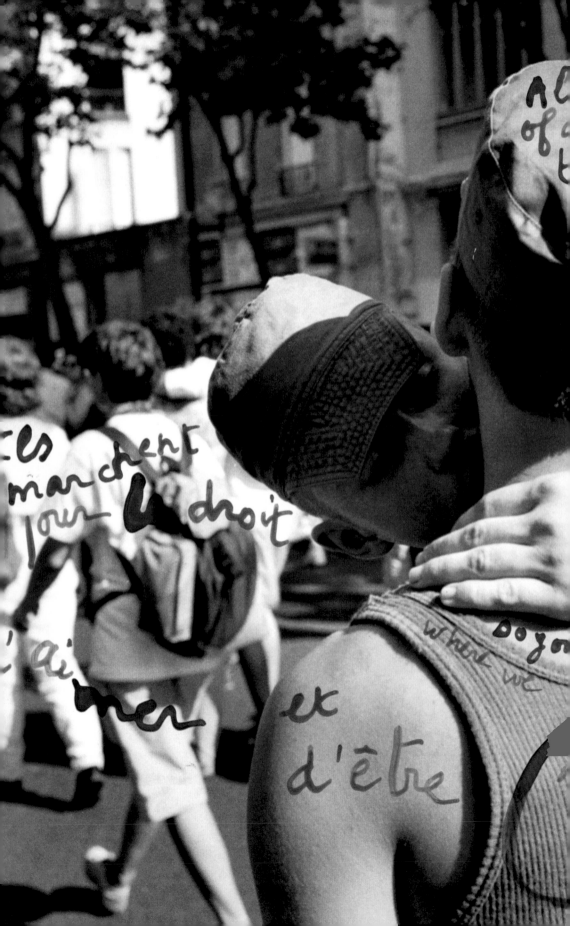

udden
had

same

esire to be

ce qu'ils
Son

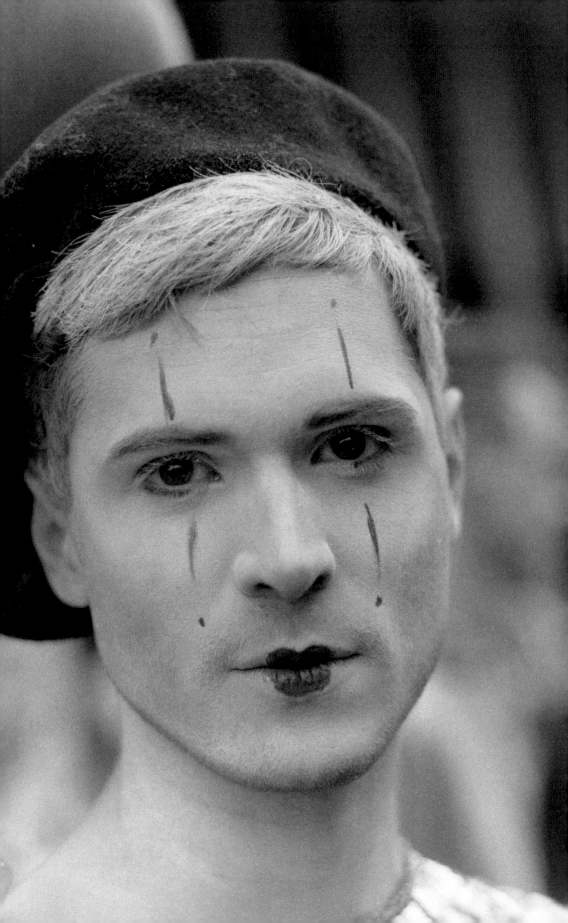

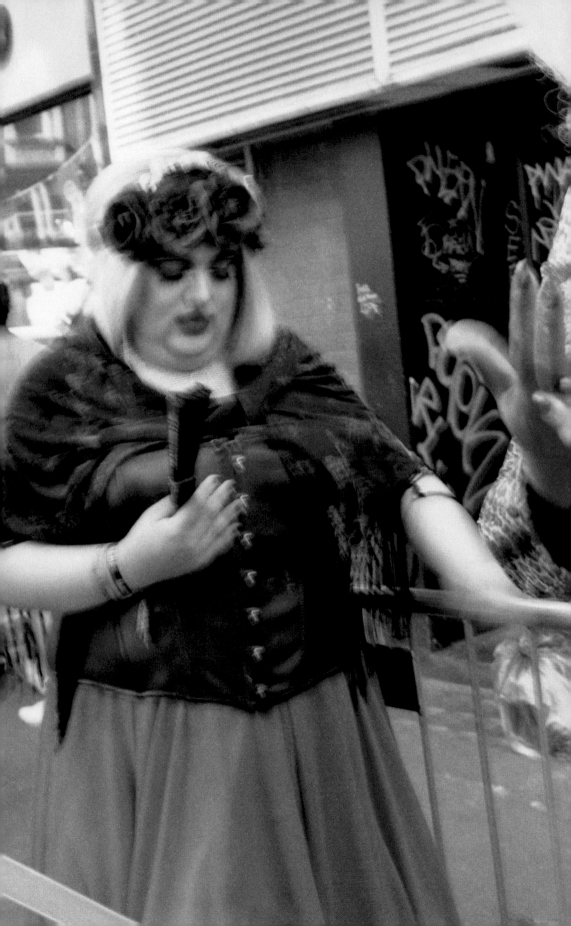

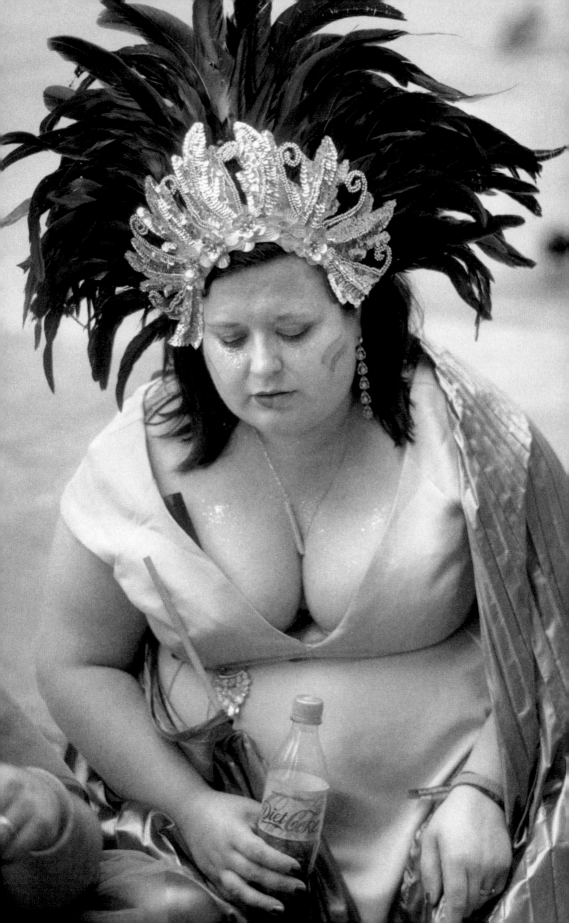

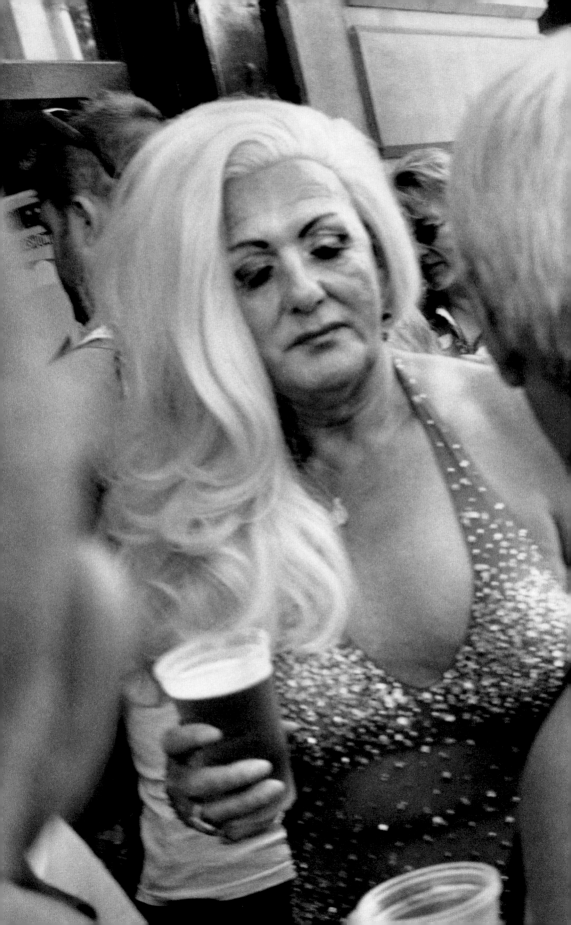

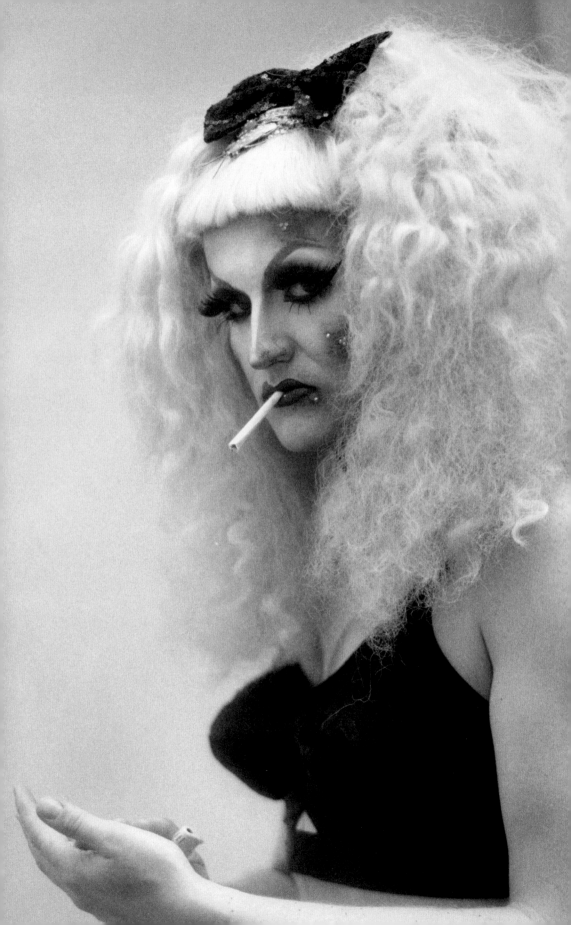

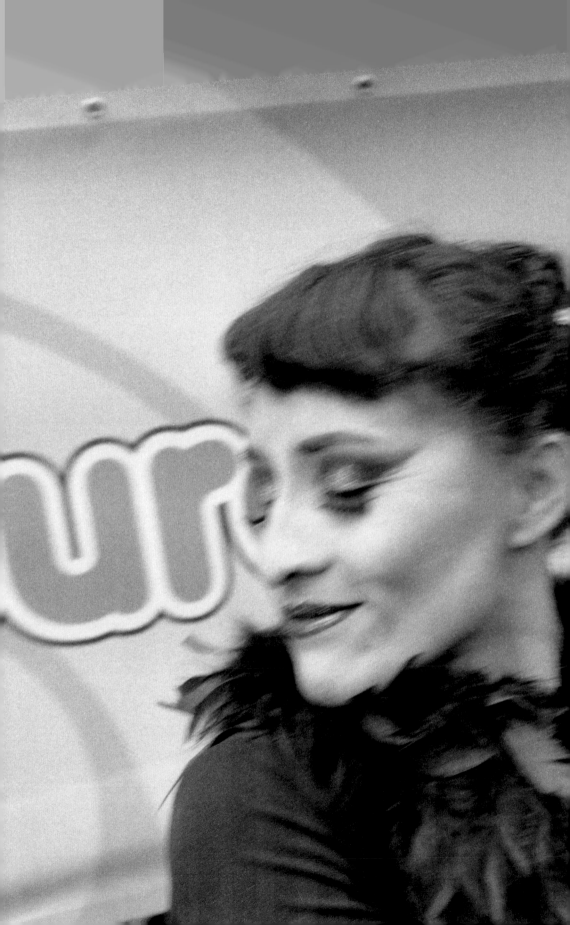

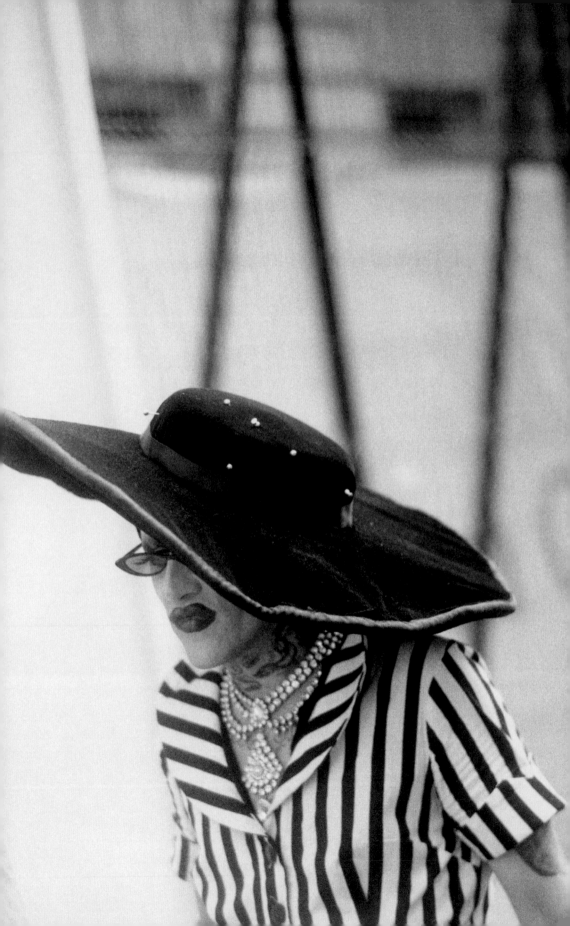

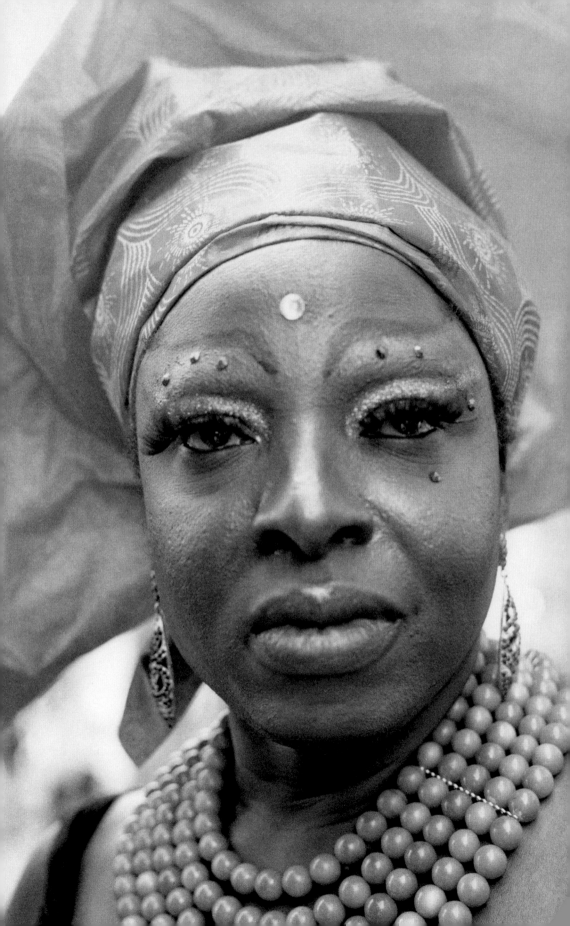

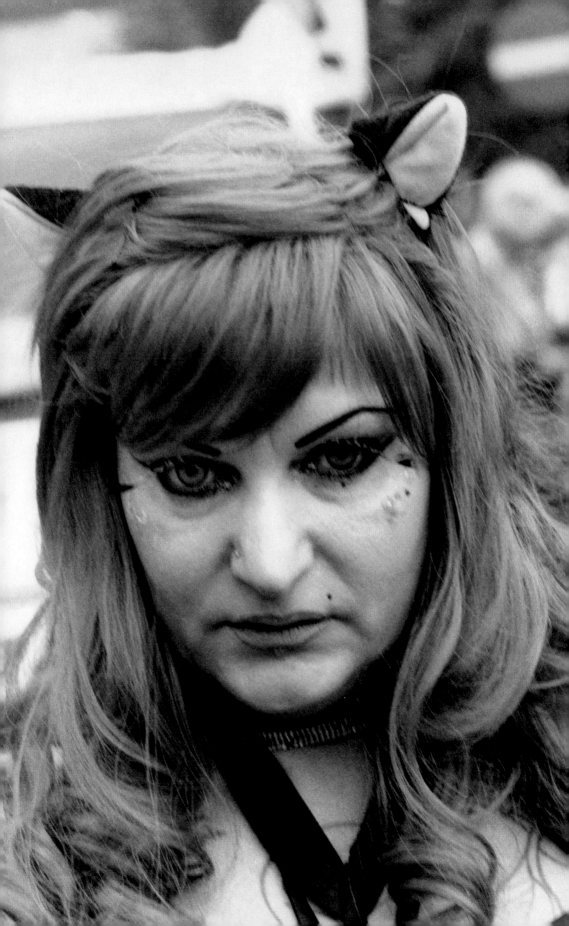

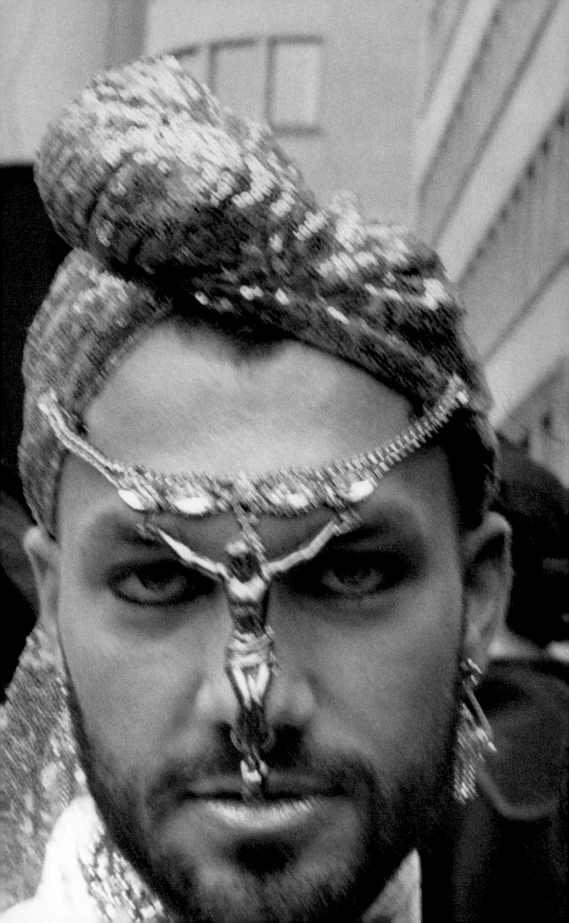

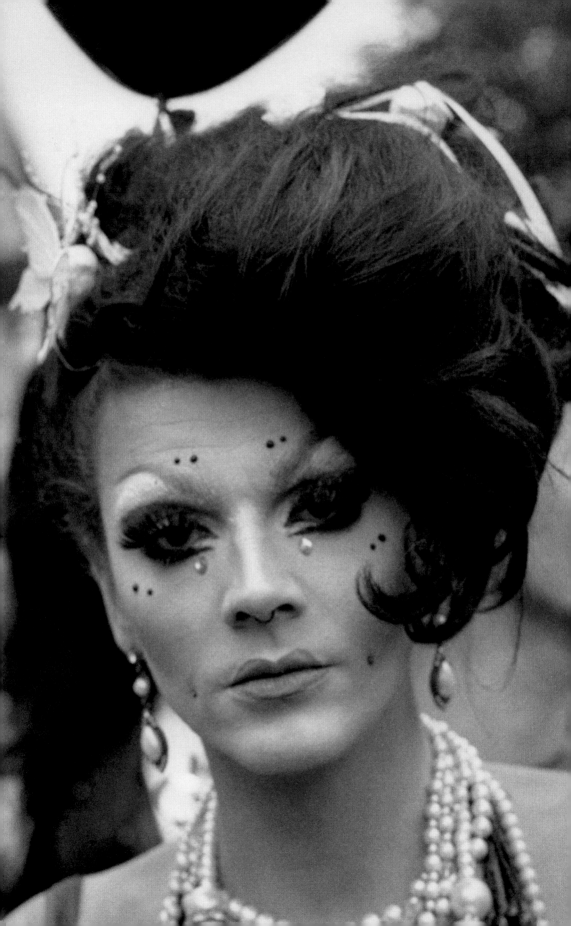

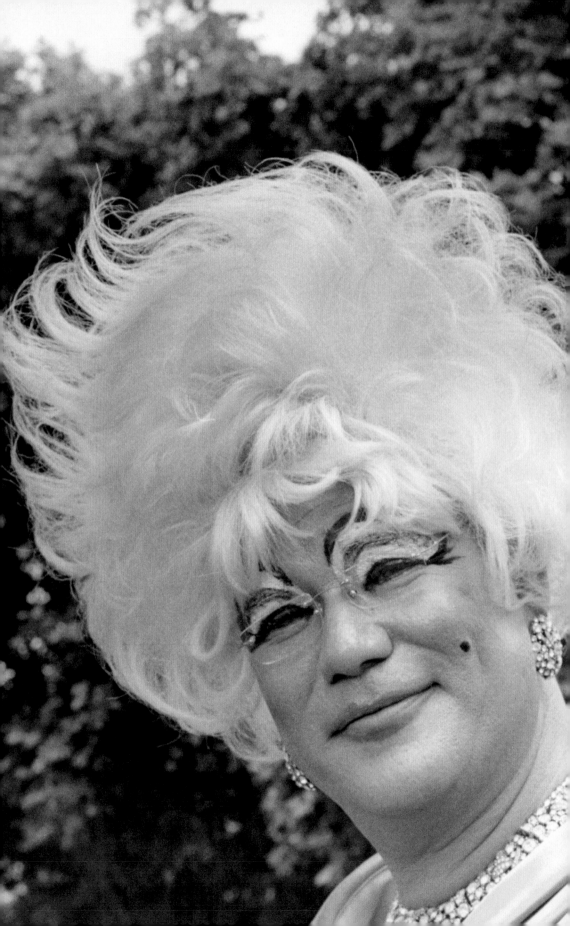

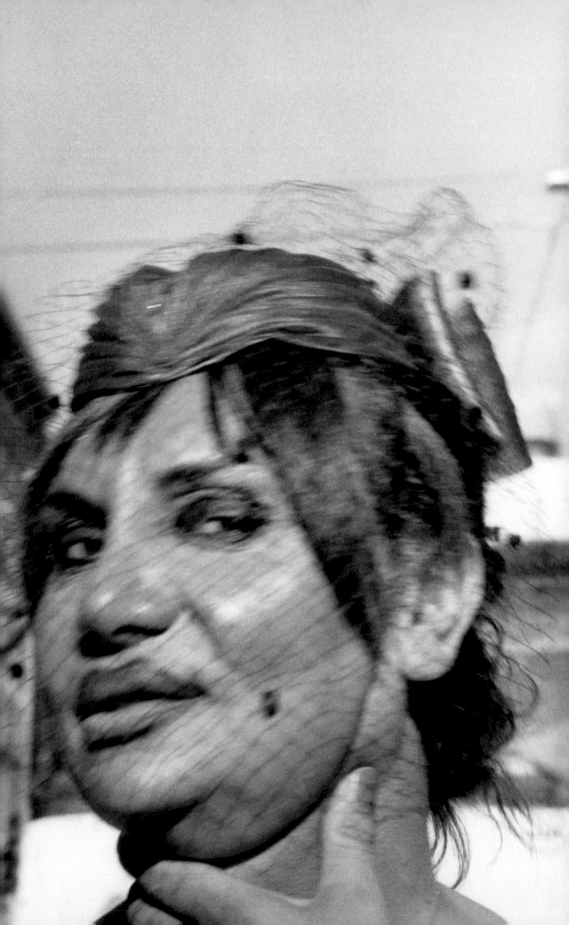

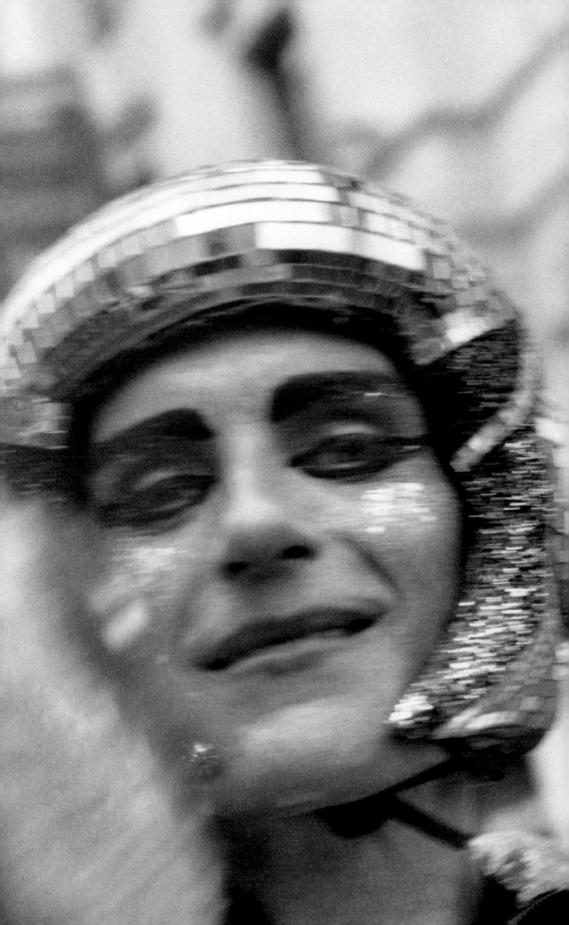

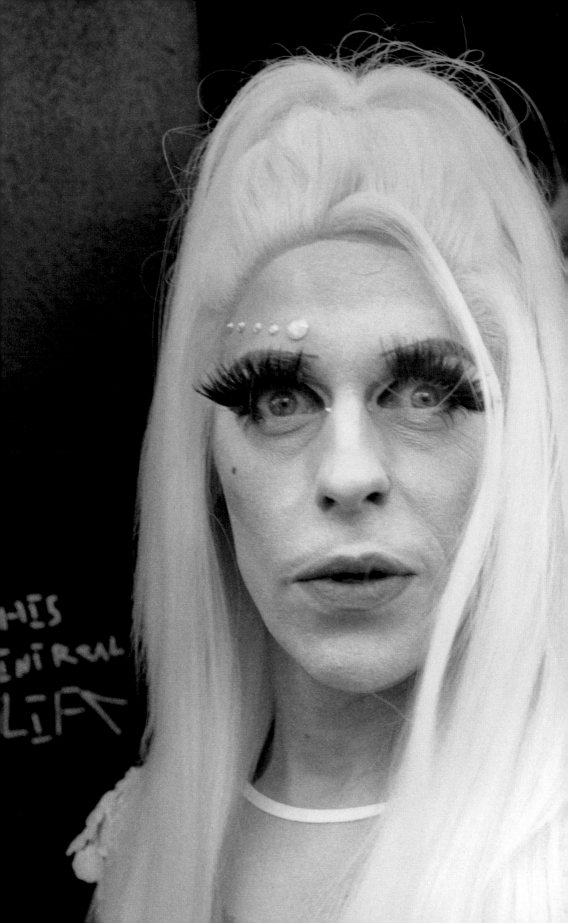

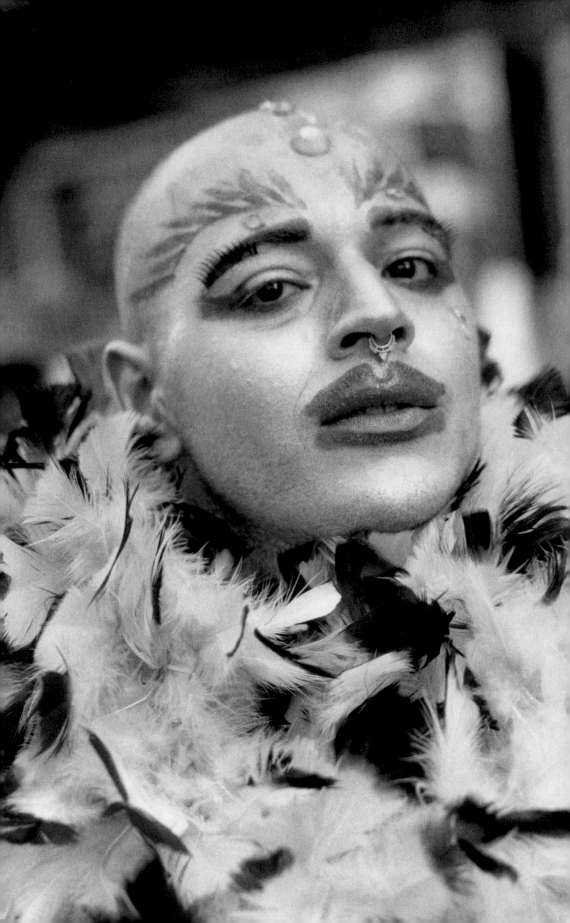

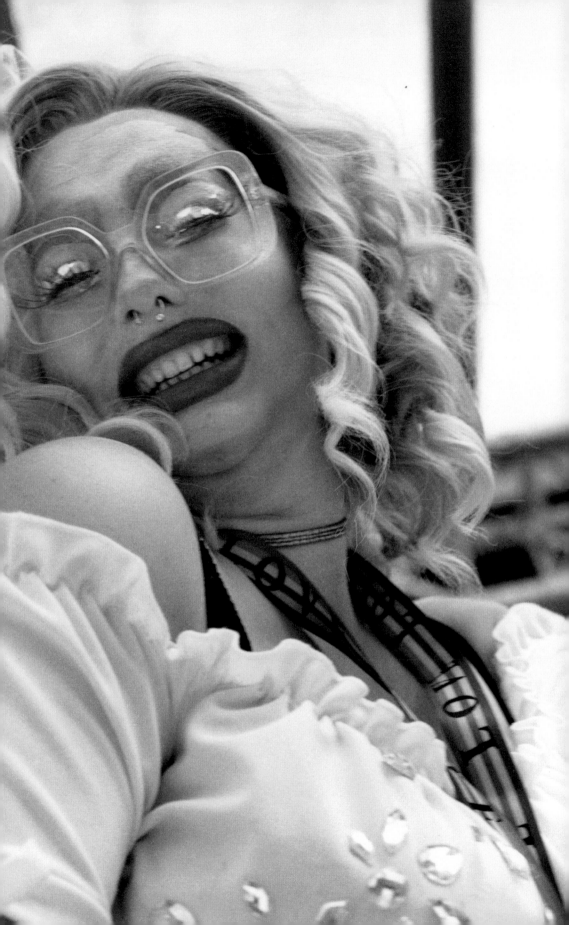

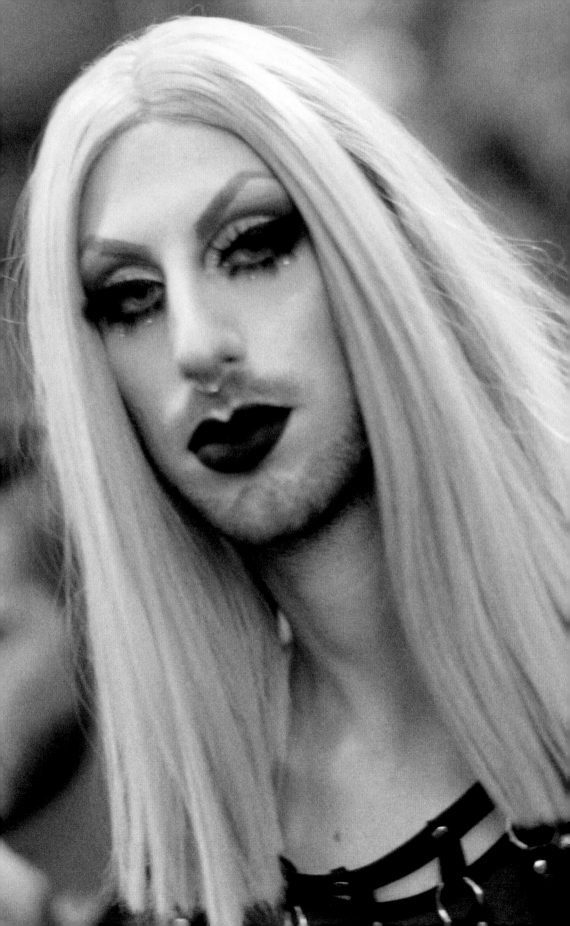

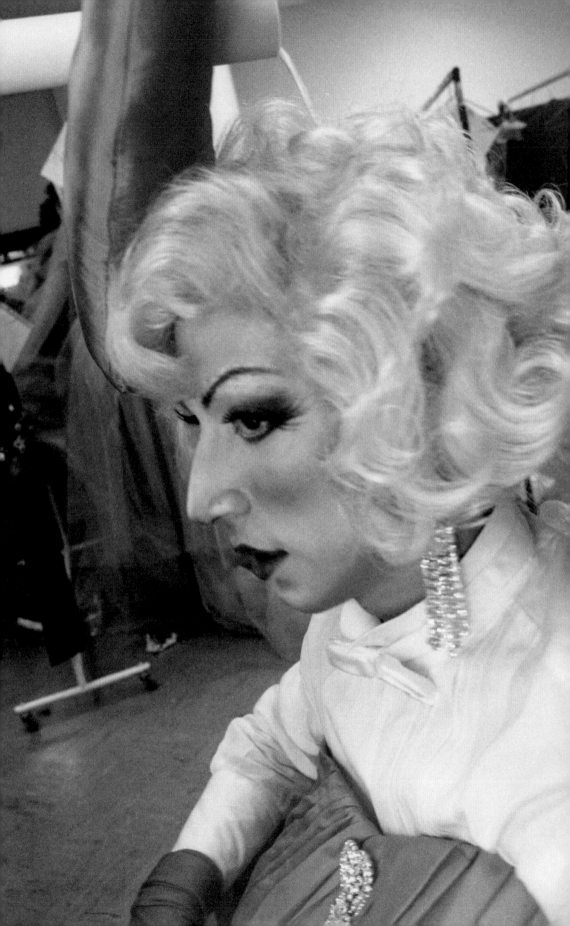

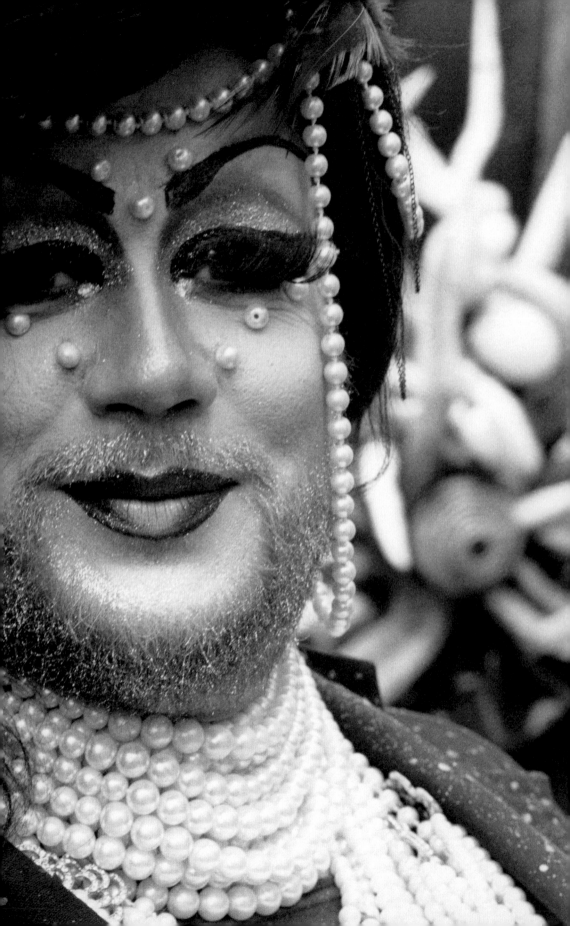

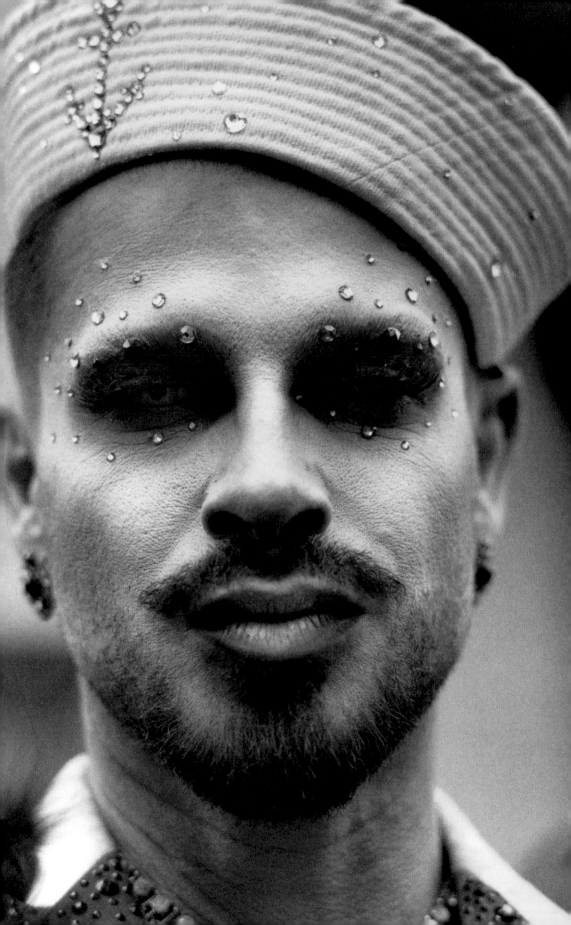

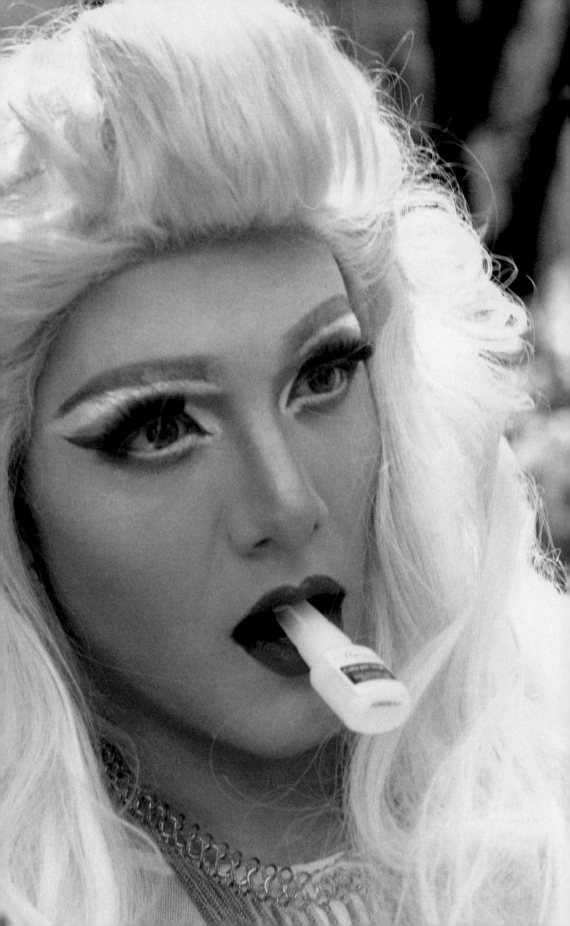

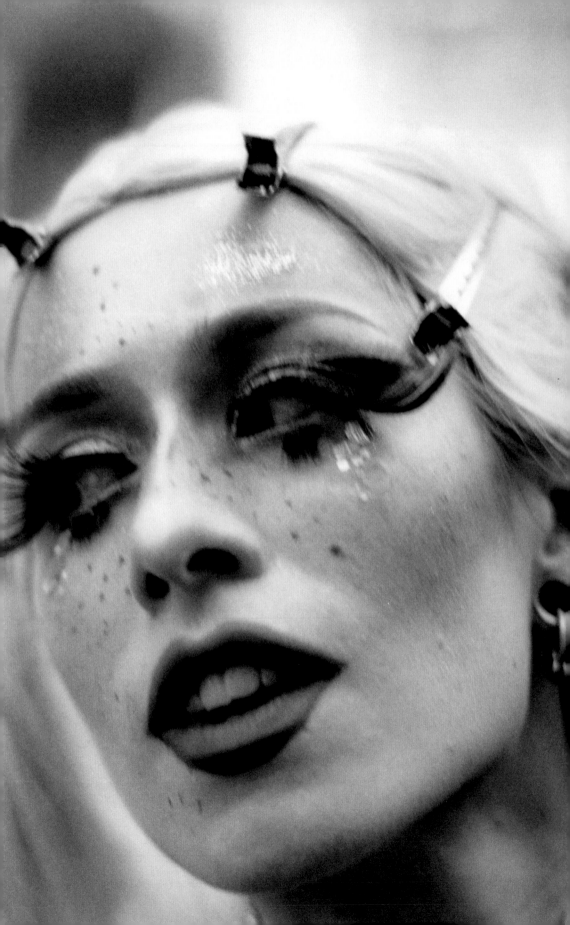

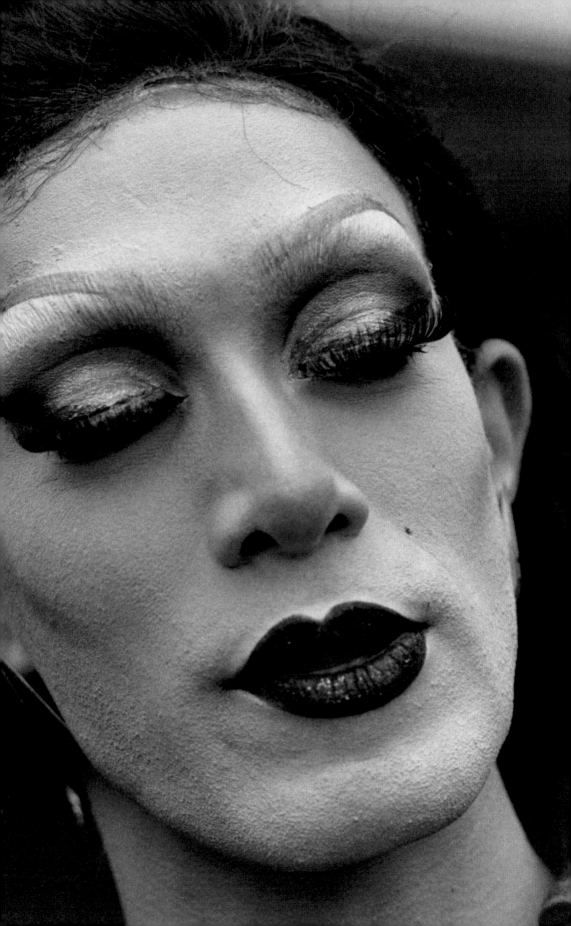

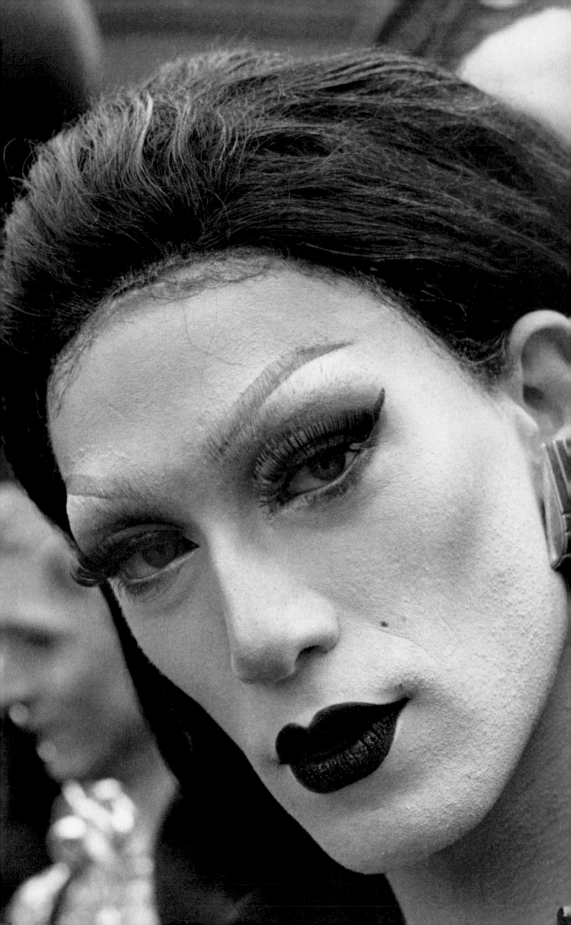

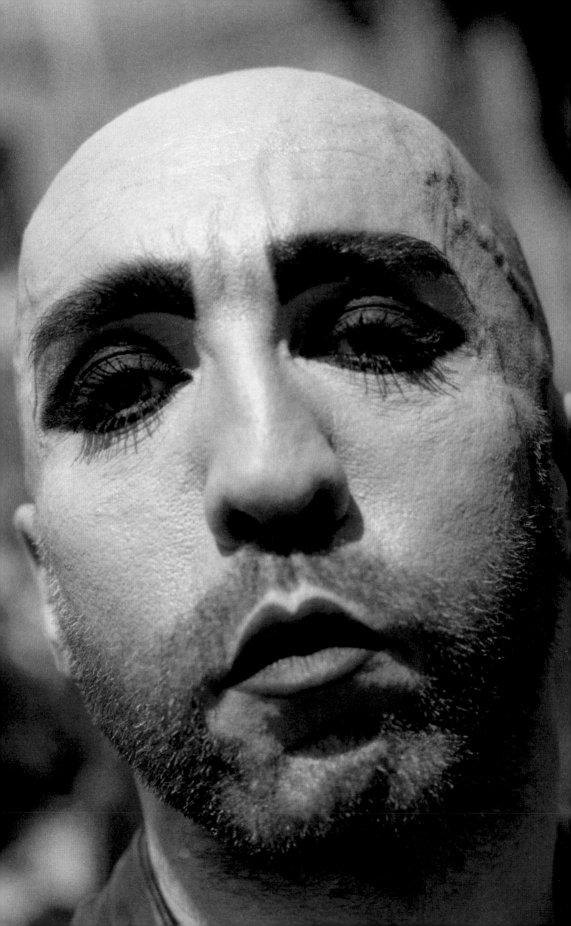

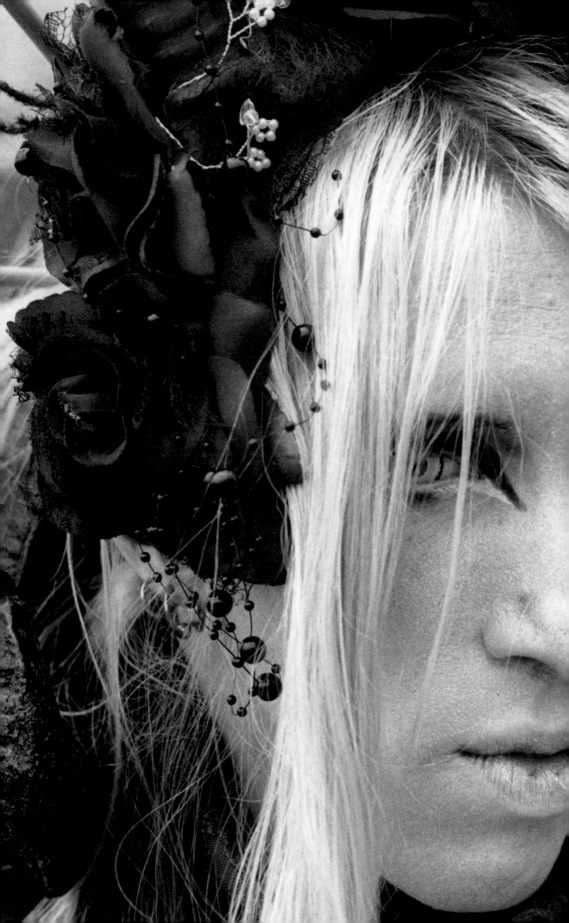

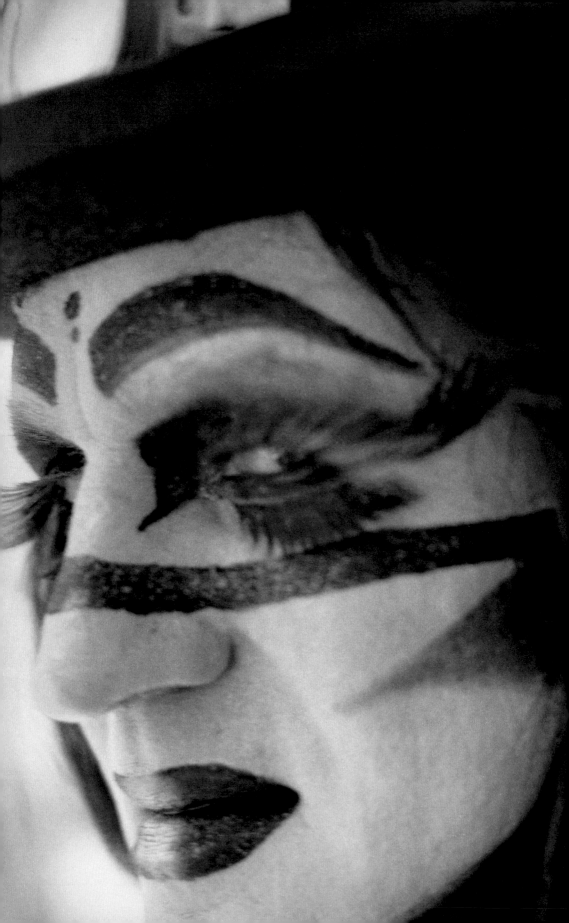

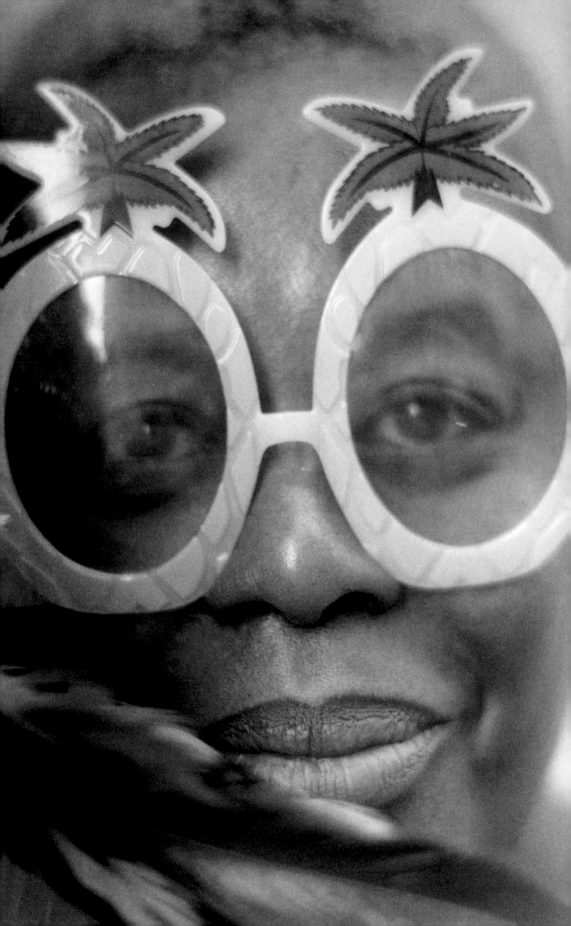

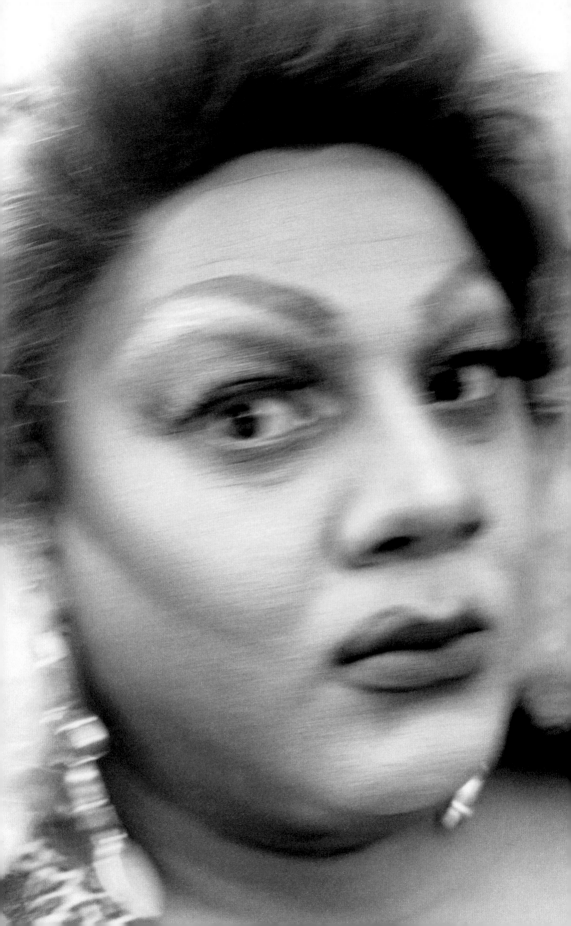

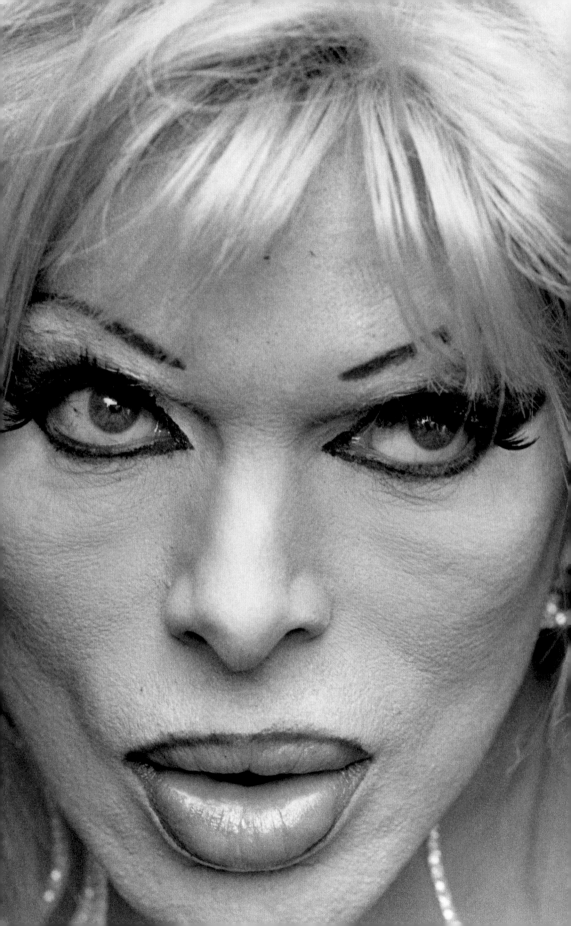

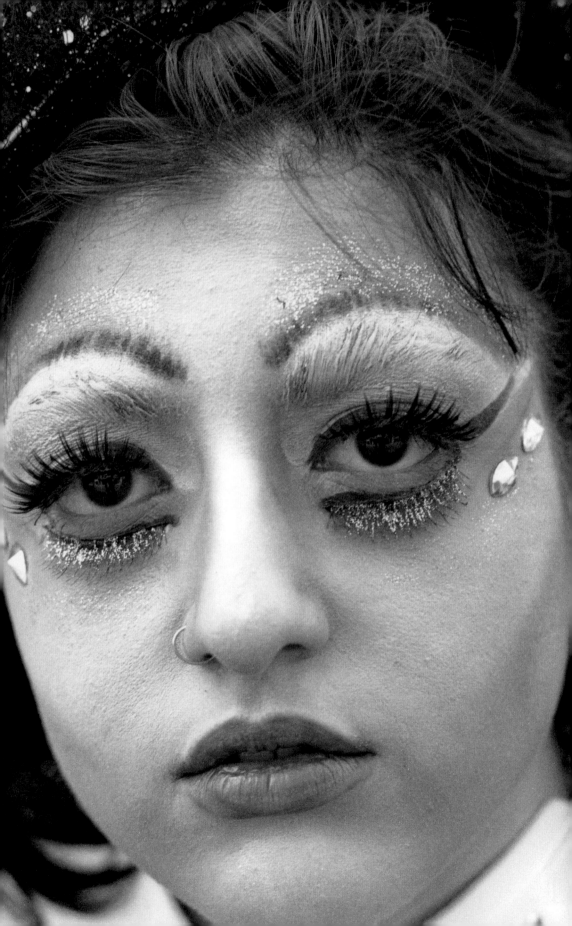

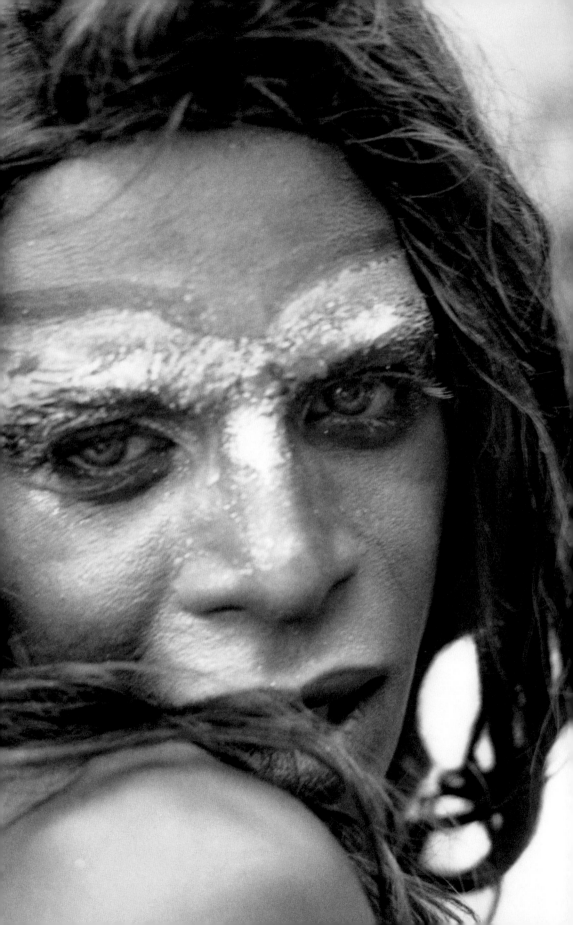

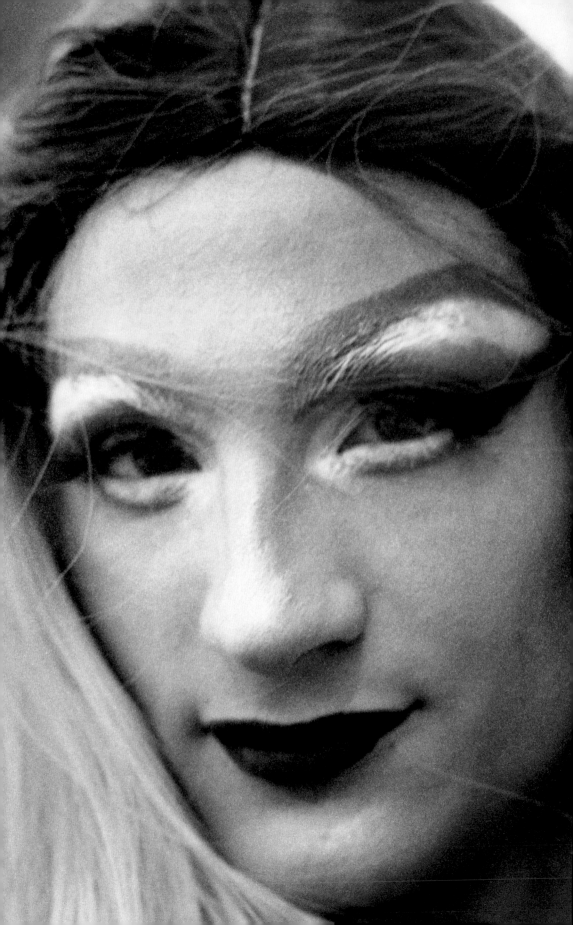

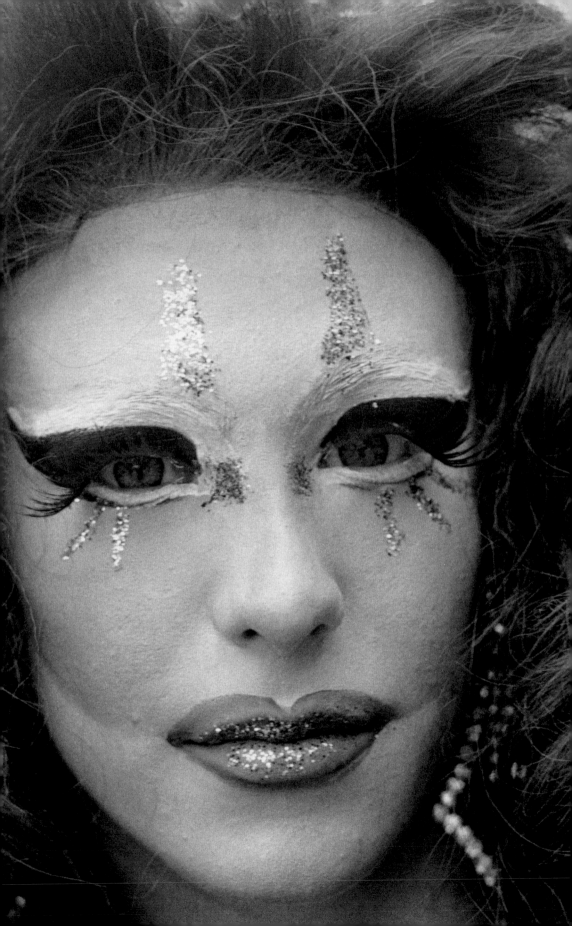

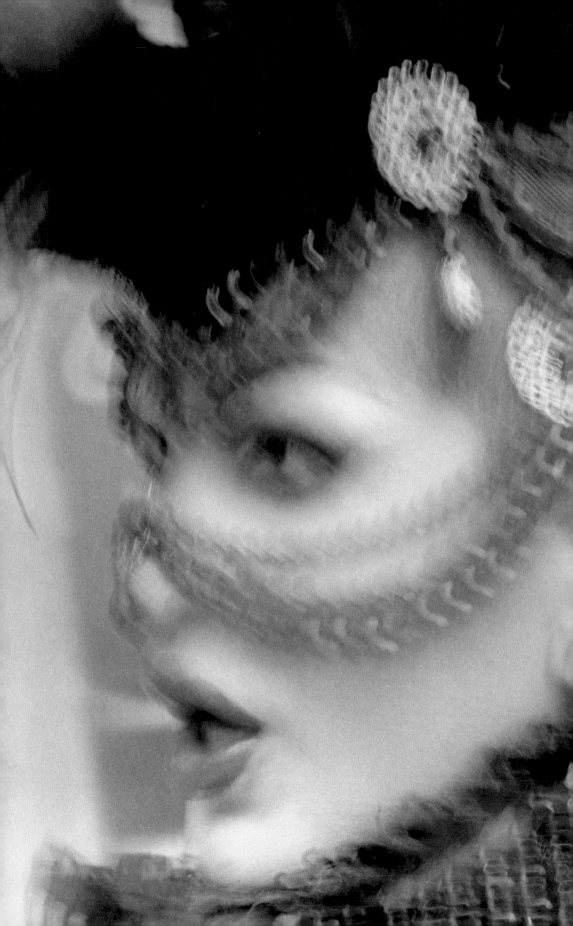

François-Marie Banier
Battlefields
Catalogue Irraisonnable Vol. 2

Edited by Martin d'Orgeval

These photographs were taken between 1994 and 2018
in Brussels, London, New York, Paris and Rome.

First edition published in 2020

Book design: Steidl Design
Separations by Steidl image department
Production and printing: Steidl, Göttingen

Steidl
Düstere Str. 4 / 37073 Göttingen, Germany
Phone +49 551 49 60 60 / Fax +49 551 49 60 649
mail@steidl.de
steidl.de

ISBN 978-3-95829-678-7
Printed in Germany by Steidl

My roadmap: the long path through cities, fields, legs, illusions, smoke signals, sunrays, gesticulations, Gay Prides where light from the soul, the body, the heart pierces the world's rigid, trance-like imagery.

Gays—that is to say, men and women, formerly a man or a woman—transcend genres. And I never paid attention to this before the disease known as AIDS— which, in light of the mortality to follow, numbed me with grief.

They died—some, then others; one after the other—from this elusive, diabolical virus. Didier, a true friend, lived at home. A doctor, he was one of the very first to predict the immensity of the tragedy, which he watched unfold and eventually kill. And then he was one of its victims. This was happening in Paris, New York, Sydney. Everywhere.

Up until then, I had seen death. But not this many, and not this young. Not successively like this. I saw all that went with it; funeral homes, the parents, siblings and friends in tears.

And I have seen those who, in the presence of gay men and women, or others affected by the epidemic, are complete angels. More than angels. Such delicate devotion, full of invention. Loyalty, so touching, overwhelming. And the dyed-in-the-wool bourgeois seemed so astonished and spoke about the seating at the funeral or the dignity in the cemetery and at the scattering of the ashes, the warmth of it all. The farewell of these incomparable giants of sensitivity. Those who accompanied with unimaginable fervour and tenderness. Nurses, doctors, neighbours; at the end, a kind world.

So, here is where I enter a Gay Pride in Paris. I photograph the poetry, the humour, the confrontation with blinkered convention.

New York, London, Rome, Brussels, I follow and paint as usual with my camera, almost always in black and white. The wild ones, the choir boys, those crowned with Valda throat drops, the notaries in their fancy dress, the babes of Gala and Salvador Dali—storytellers from every country, a whole world that knows how to laugh and to pray.

FMB

Ma feuille de route : la route de tout son long entre villes, champs, jambes, leurres, fumées du ciel, rayons du soleil, gesticulations, Gay Prides où lueurs de l'âme, du corps, des cœurs transpercent transes et raideurs des imageries du monde.

Les gays, pour dire très vite hommes et femmes, autrefois homme ou femme, dépassez les genres, je n'y ai jamais prêté attention jusqu'à la maladie appelée AIDS puis SIDA qui au regard de la mortalité à venir m'a cloué de chagrin.

Ils mourraient les uns, les unes après les autres. Guerre d'un virus insaisissable, démoniaque.

Didier vivait à la maison. Un vrai copain. Médecin, il est un des tous premiers à deviner l'immensité de la tragédie. Il la voit avancer, tuer. Il en sera une des victimes. C'était à Paris, à New York, en Australie. Partout.

Avant j'avais vu des morts. Pas autant, pas si jeunes. Pas à la chaîne. J'avais vu des accompagnements, des chambres mortuaires, parents, frères, amis en pleurs.

Autour, avec, auprès des homosexuels, hommes femmes, où d'autres touchés par l'épidémie, je n'ai vu que des anges. Plus que des anges. Ferveurs délicates aux inventions, ô fidélité, si touchante, bouleversante. Le bourgeois de chez bourgeois n'en revenait pas et racontait le placement à la messe, la dignité au cimetière comme à la volée des cendres, la chaleur de tous. Adieux de géants de sensibilité hors pair. D'accompagnements d'une douceur, de ferveurs inimaginables. Infirmières, médecins, voisins, le monde enfin gentil.

Voilà que j'entre dans une Gay Pride à Paris. Je photographie la poésie, la drôlerie, l'affrontement avec les idées reçues des caparaçonnés.

New York, Londres, Rome, Bruxelles, je suis et peins comme d'habitude au déclic, le plus souvent en noir et blanc. Fauves, enfants de chœur, couronnés de pastilles Valda, notaires en cornettes, mômes de Gala et Salvador Dali, conteurs de tous pays, tout un monde qui sait rire et prier.

FMB